草书集唐诗

于魁荣 编著

中国书店

出版说明

书法与古代诗歌是中华民族珍贵的文化遗产，具有极高的美学价值，深受人民群众的喜爱。书写和欣赏诗书合璧的作品，能使人获得双重的美感享受。

《草书集唐诗》是根据人们学习和欣赏的需要编写的，体势是今草。草书笔走龙蛇，富于变化，充满动势，难于掌握，学习时应从今草开始。本书字从王羲之、智永、孙过庭、怀素、祝允明、王铎等名家的今草名作中选出。这些字结构规范，洗练明洁，外形流美，力度内含，字势雄逸，为初学草书的人提供了极好的范例。

诗从唐代众多诗人作品中选出，这些诗艺术性强，表达了诗人的思想情感，体现了诗人的智慧才能。

本书选诗数十首，诗与书法结合，按诗的内容集字，有简体字对照。后附文介绍《智永草书千字文》用笔、结字及艺术特色。智永书上承王羲之，下启唐宋诸家，此帖用笔浑厚圆润，草法规范，又是独草，适合初学。书中附简要介绍，供学书者参考。

目录

草书集唐诗

观永乐公主入蕃

孙逖

边地莺花少，
年来未觉新。
美人天上落，
龙塞始应春。

『年』字字形窄长。第一笔撇露锋入笔，偏锋运行。接写竖画，调成中锋，收笔处轻顿，向左上出钩，呼应上面笔画。沿中竖连写的几个横画，转折圆润。

『春』字上窄下宽，字形窄长。写此字时笔管要垂直，中锋运笔，线条细劲，折转分明，这是写草书时常用的笔法。写草书时宜用笔端，更不要用小笔写大字。

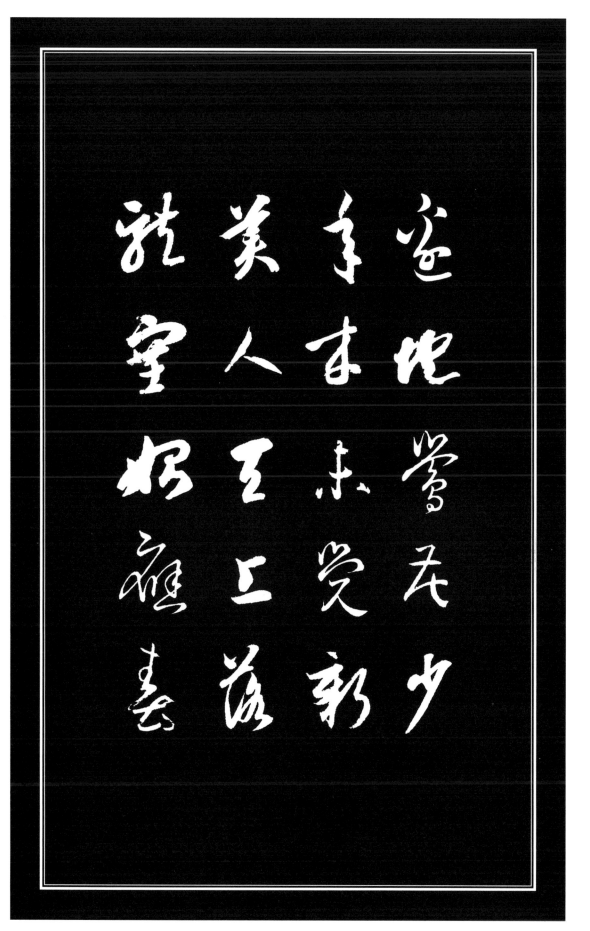

江亭月夜送别（其二）　王勃

乱烟笼碧砌，
飞月向南端。
寂寂离亭掩，
江山此夜寒。

『月』是独体字，书写时若处理不好，笔法容易单调。此字取斜势，撇与竖钩平行，斜向左下方伸展，中部的两点粗壮，改变了字形的单调。第一笔横向竖转折时笔毫浮起，利用笔锋自然收拢移入竖画，行笔用中锋。

『南』字第二画写成一条斜直线，第三画写为圆曲线环转包围内部笔画。直与圆配合，布白巧妙。书写此字宜中锋运笔，内含筋力。

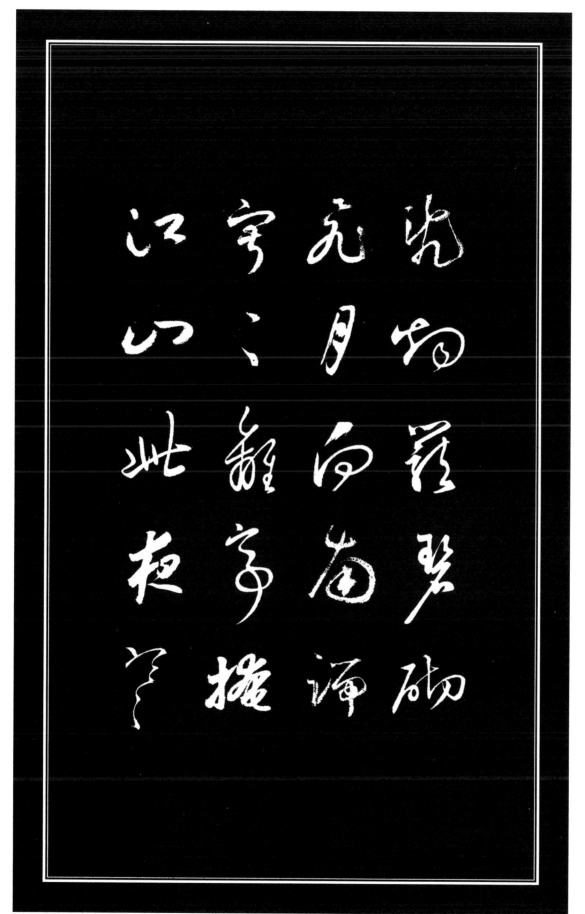

山中

王勃

长江悲已滞，
万里念将归。
况属高风晚，
山山黄叶飞。

『山』字字形扁，中间的竖写成点。左竖与横连成一笔，中间竖与右竖连成一笔。两画向内环抱，左右两个空间相等。

『念』字字形窄长。与楷书相比，草书的一个重要特点是笔画的简化。上端第一画是撇与捺，最后一笔斜向右下是『心』的简化。整个字笔画转折起伏，形成前进的动势。

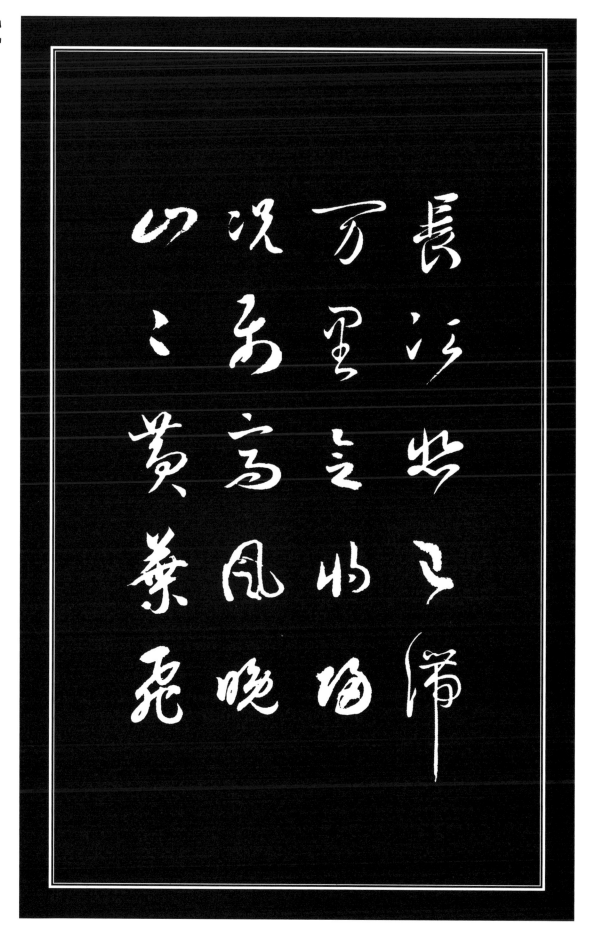

長江万里况瀟灑

况云飞物色之

四高黄叶满江浦

之风晚

黄叶晚飛

山中

王维

荆溪白石出，
天寒红叶稀。
山路元无雨，
空翠湿人衣。

『石』字第一笔起笔藏锋，横用折连接撇，撇粗重长大。『口』很难安置，把它简化成连续的两点，位置上移，在撇的中间落笔，点较重，巧妙地获得了力量的均衡。

『天』字第一笔重按，左低右高。最后一笔横画与上画相连，作曲尺状。因笔画相互照应，重心稳妥。

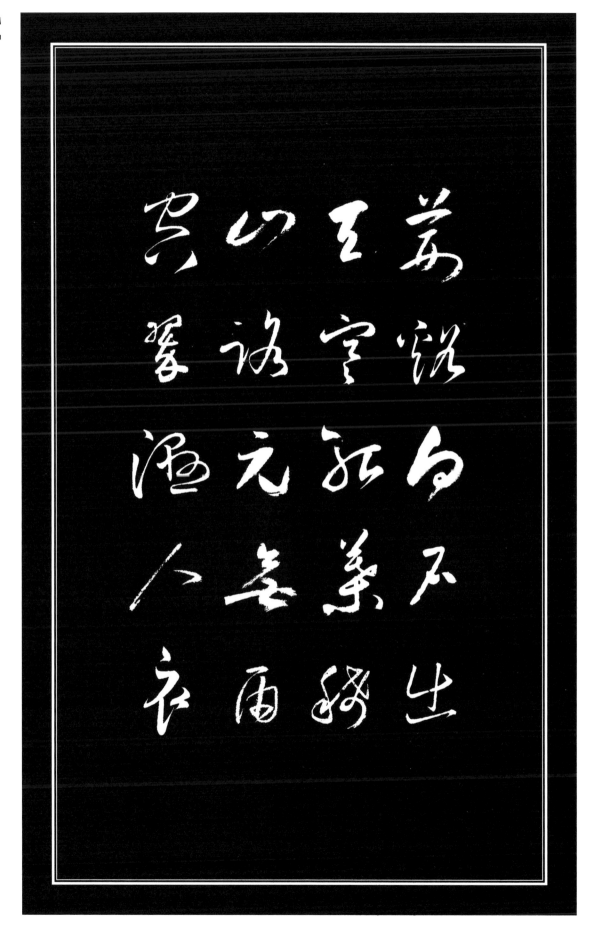

鸟鸣涧

王 维

人闲桂花落，

夜静春山空。

月出惊山鸟，

时鸣春涧中。

『闲』字第一笔横钩是门字框的草写形式，起笔藏锋，中间上拱，不能写平。中间的横画中部下弯，与上画相对。竖画下部向右，使字形右倾。左点取横画斜向右上的笔势，右点离中心远些，使力量平衡。

『鸟』字一笔写成。运笔速度有快有慢，中锋运笔，右回转的笔画没有折转的气势，只是自然行笔。下部回转笔笔画滞涩，运笔时捻转笔管，垂直而缓慢。此字空间分割均衡，字形规整。

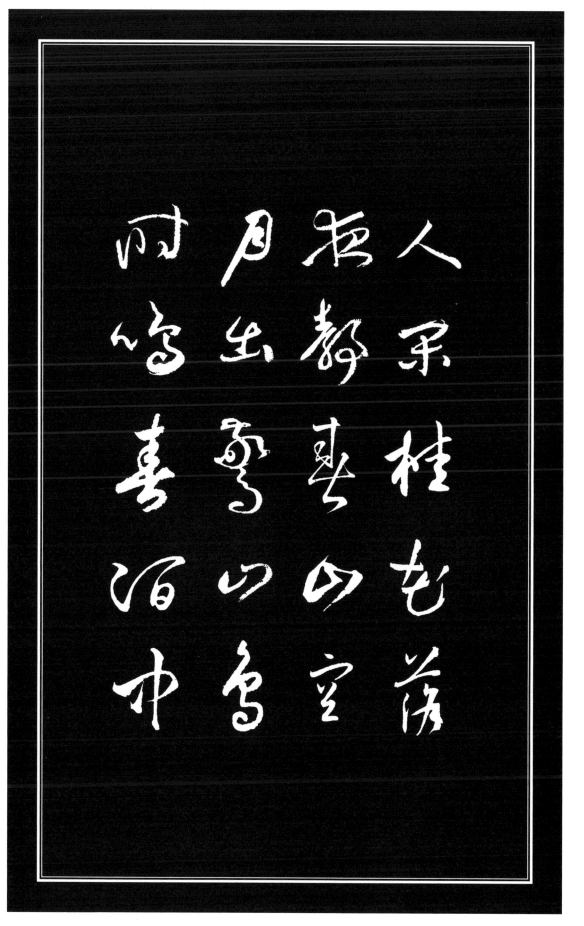

杂诗

王维

君自故乡来，
应知故乡事。
来日绮窗前，
寒梅着花未。

『事』字用一笔写成。上横很短，斜向右下，第二个折转，笔力很轻；写右回环时稍重，用线条轻重变化改变字形的单调。书写时应注意线条上下左右长短的变化。

『绮』的繁体字『綺』，左边是绞丝旁的草写形式，连接右部的斜画摇曳飘动，韵味浓郁。左右两部都比较狭长，中间留有较大空白，右部的几个横画方向各异，相互呼应，右下的回环线曲中寓直，左右用了两个圆折，用笔不俗。

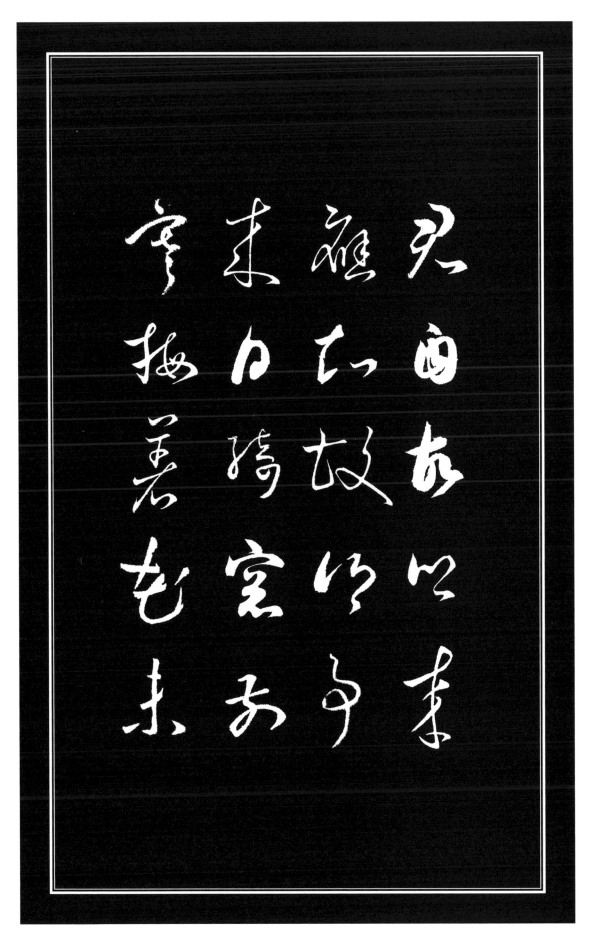

塞下曲（其二）　卢纶

林暗草惊风，

将军夜引弓。

平明寻白羽，

没在石棱中。

「惊」的繁体字「驚」，上重下轻，顶端的横竖粗重浑厚，下部右弧弯较细。笔画粗细对比强烈，中部粗重到笔画重叠。字向左倾，造成险势。末笔点很重，稳定字的重心。

「在」字上横起笔较重，右半稍轻，最后轻顿提笔接竖画，底横收笔很轻，不顿笔与上面照应。第二笔撇写成斜竖，向左拱，中间的竖画向右拱，呈相向之势。

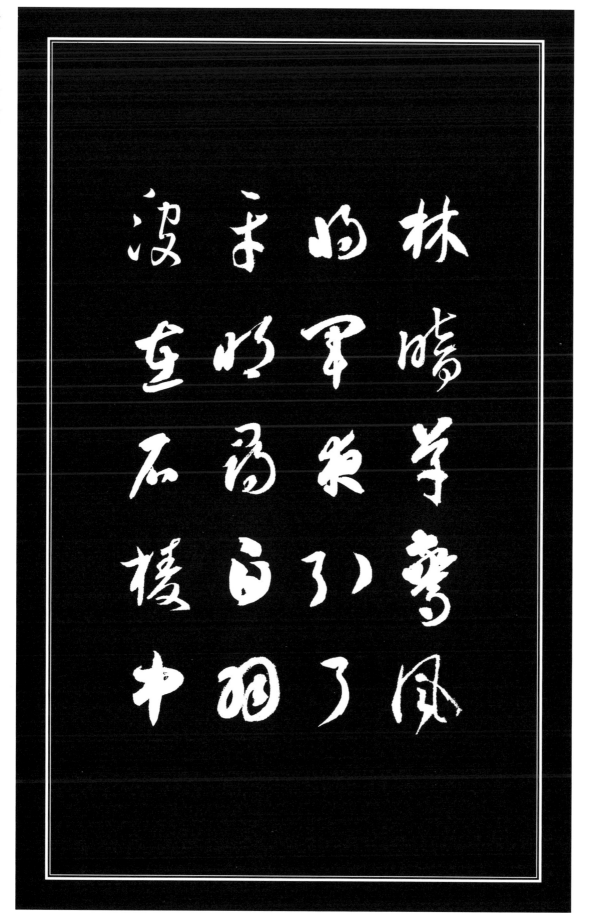

塞下曲（其三） 卢纶

月黑雁飞高，

单于夜遁逃。

欲将轻骑逐，

大雪满弓刀。

『雁』的异体字『鴈』，是半包围
结构，横与撇连接，撇斜直。右下
被包围的部分不多，右边是『鳥』
的草写，运笔中锋与偏锋结合，笔
画锐利明快，锋芒外露。

『飞』的繁体字『飛』，使用王羲
之的字。上端的右斜弯钩用回环转
向左顺势向下，竖底部稍重，微停
提锋向上环转，再写出下部右斜弯
钩。运笔中折弯钩折转处笔画鲜明，
钩与末笔点断开。中锋运笔，内含
筋力，布白分割匀称，结字美观。

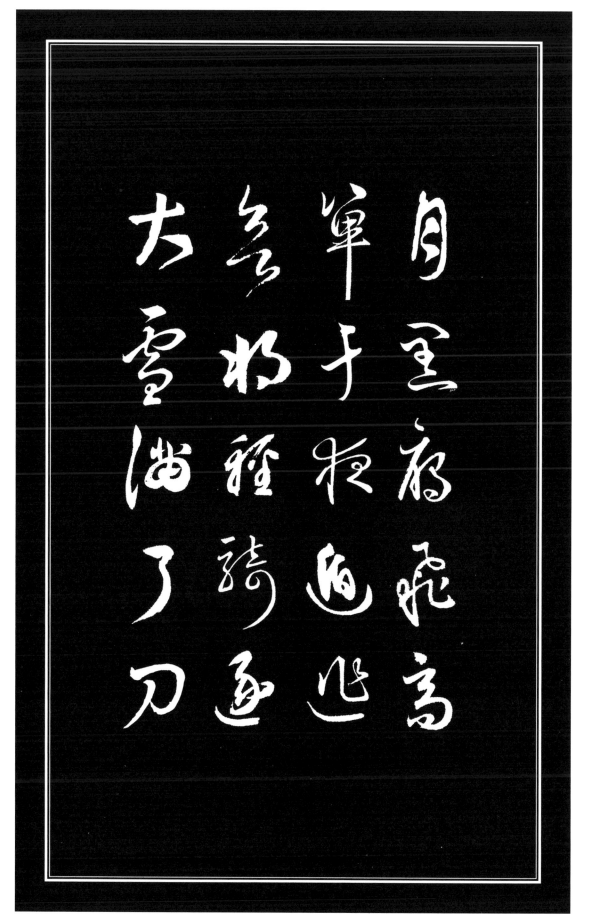

月黑雁飞高
单于夜遁逃
欲将轻骑逐
大雪满弓刀

蝉

虞世南

垂绥饮清露，
流响出疏桐。
居高声自远，
非是藉秋风。

『居』字是一笔写成。上段的横斜是『尸』，中段横斜是『十』，底部是『口』。中下部逐渐向右移动，为左下留出较大空白，字势向前倾斜。因中间的斜画取向势，所以整体体平衡。

『远』的繁体字『遠』，藏锋运笔，力量内涵。中间部分与『成』类似，写成垂直的竖，简化了中间的笔画。末笔走之短厚，字势高耸，左侧空白优美，格调奇特。

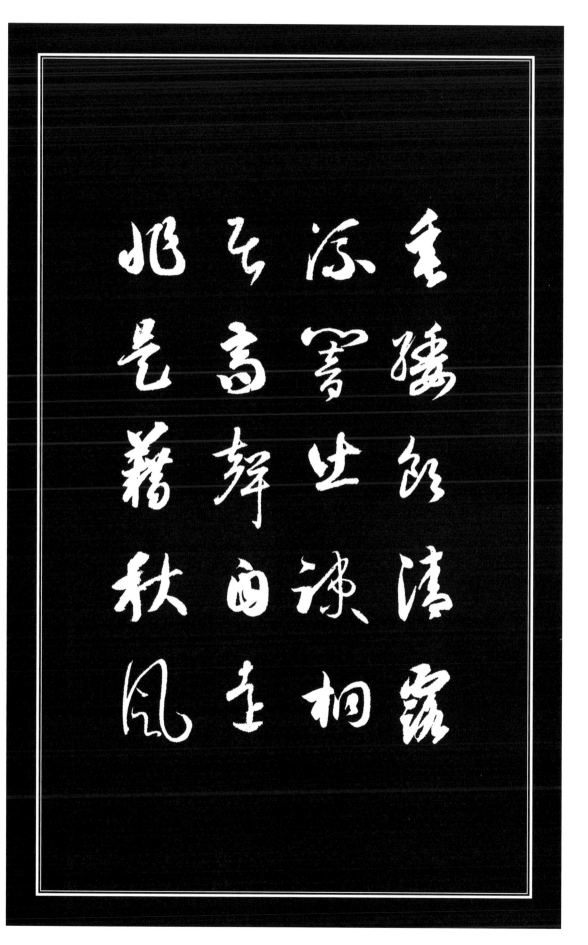

乐游原

李商隐

向晚意不适，

驱车登古原。

夕阳无限好，

只是近黄昏。

『驱』的繁体字『驅』，左旁窄长。第一笔横短而强劲，下面笔也不向左右做较大运动，用斜线与右部连接。右部中间笔靠近下方，布白分割巧妙。末笔横向右伸展，余韵不尽。

『好』字左重右轻。左边笔画粗重，第一画末端提锋向上，接写第二笔；第二笔起笔翻笔按原路下行，故笔画粗重。右边笔画柔韧轻细，因运笔较缓，故笔画顺畅悠闲。末笔横力量稍强。

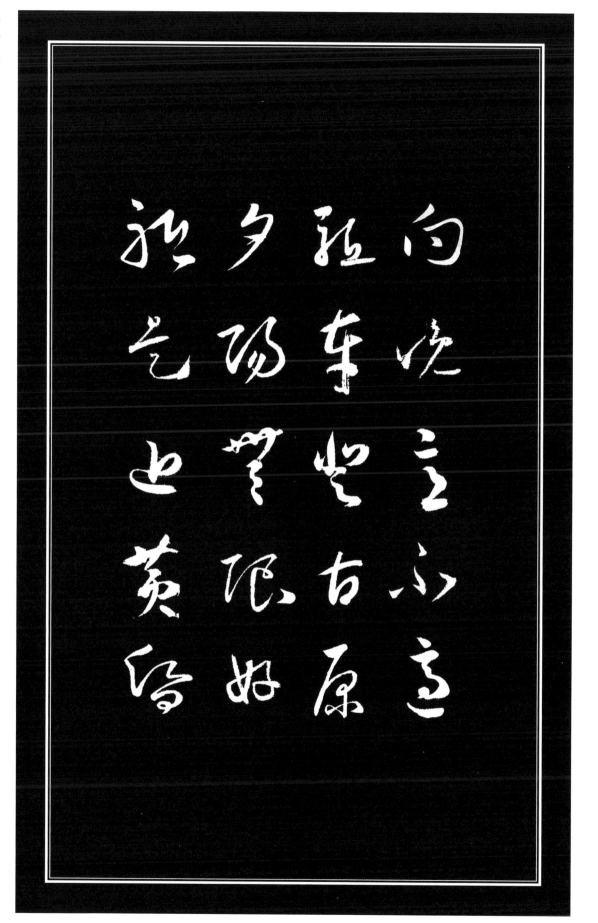

春晓

孟浩然

春眠不觉晓，
处处闻啼鸟。
夜来风雨声，
花落知多少。

『风』的繁体字『風』，第一画下笔凌厉，竖画直挺奇重。提笔向上向右运行时，用毫尖运笔，线条细劲如飘带，与左边竖画形成强烈反差。

『雨』字第一笔起笔笔厚重，笔画较短，随即用牵丝笔画带第二笔左竖第三笔从横到竖的笔画，是以相同的笔力和徐缓的速度用腕力运笔，在笔锋流动中自然形成曲折。中间竖画较粗厚，增加笔画的变化。

春眠不觉晓

处处闻啼鸟

夜来风雨声

花落知多少

终南望余雪

祖咏

终南阴岭秀，

积雪浮云端。

林表明霁色，

城中增暮寒。

『林』字两竖不平行，右竖提钩较重。横连撇折处提笔折转，末笔稍有起伏变化，收笔略呈波势，行笔迟滞，与前面爽快豪放的笔法融合在一起，别有一番趣味。

『表』字形长，上密下疏。下部似『心』，中间留有空白，笔画圆润稳重。上横藏锋起笔，下行弯曲，提笔回转带出第二小横痕迹，再写第三横。中间成厚重的黑块，笔画厚实。

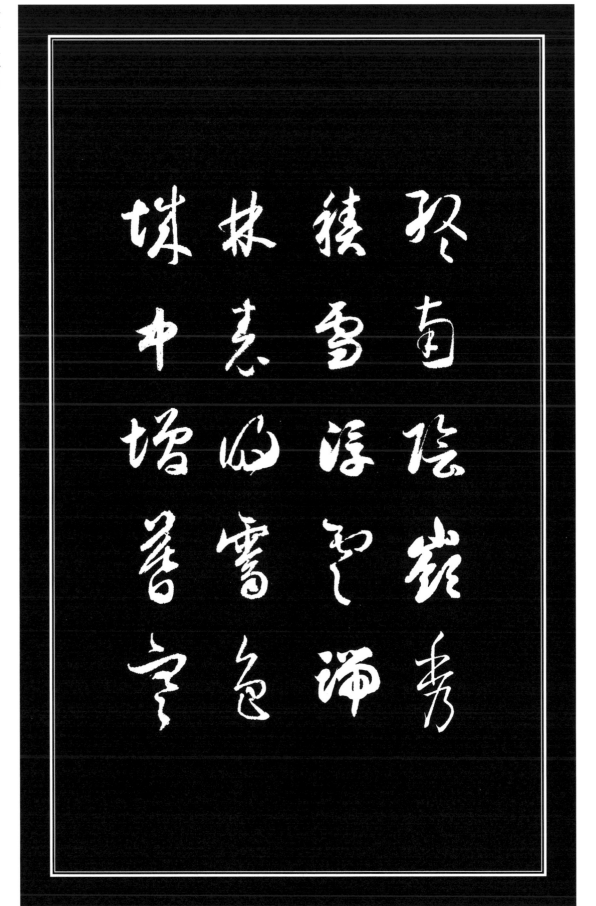

宿建德江

孟浩然

移舟泊烟渚，

日暮客愁新。

野旷天低树，

江清月近人。

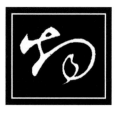

『舟』字上点与下笔画之间间距较大。左边竖撇省去，长横下沉。字势上疏下密，上轻下重。

『烟』字由一笔写成。火字旁较重位置上提，顺势写出右回旋的曲线，环抱内部两点。

移舟泊烟渚，日暮客愁新。野旷天低树，江清月近人。

登鹳雀楼 王之涣

白日依山尽，

黄河入海流。

欲穷千里目，

更上一层楼。

『流』是智永的字。左旁上点断开，下点用牵丝与右上笔画连接。右半笔画上下重，中间轻，中间留出空白。此字笔画圆润浑厚，布白美观。

『目』字第一画是左回旋，第二画是右回旋，左右配合。这种笔势以全包围结构居多。由横竖相连形成圆形，使此字形圆而意方。『目』字内部两横连笔，左右留有空白。

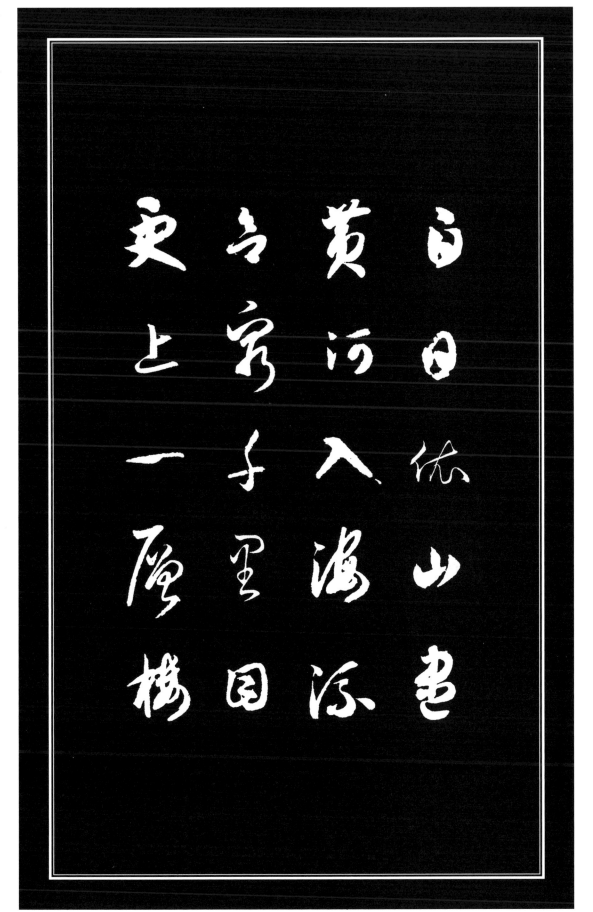

问刘十九

白居易

绿蚁新醅酒，
红泥小火炉。
晚来天欲雪，
能饮一杯无。

『酒』字左边偏旁上断下连，呼应右边笔画，与右部间距较大。『酉』上横收笔处轻顿，折笔向下运行，再折锋向右回旋，底部稍重，然后提笔向上，写出连续两点，搭在弧线上。此字写得洒脱自然，布白巧妙。

『杯』字左窄右宽，左长右扁。『不』上提下边留有大块空白。末笔点粗重，笔势下压，带有与左竖呼应的笔意，字形新奇有趣。

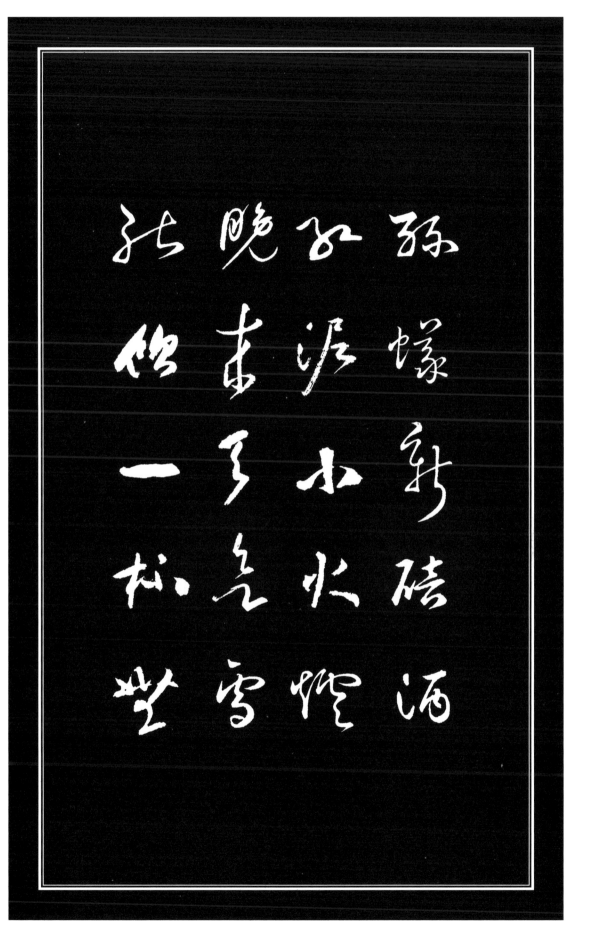

静夜思

李白

床前明月光，
疑是地上霜。
举头望明月，
低头思故乡。

『床』字上点与横留有空白，横连撇，撇又连横。『木』笔画缩短，故显清朗。此字运笔速度稍快，笔管直立。笔毫张合较小，结字宽疏。

『思』字藏锋起笔，中锋运行，行笔迟缓，笔意含蓄凝滞。底部『心』写成一横，收笔笔势下垂，与凝滞的笔意相辅相成。

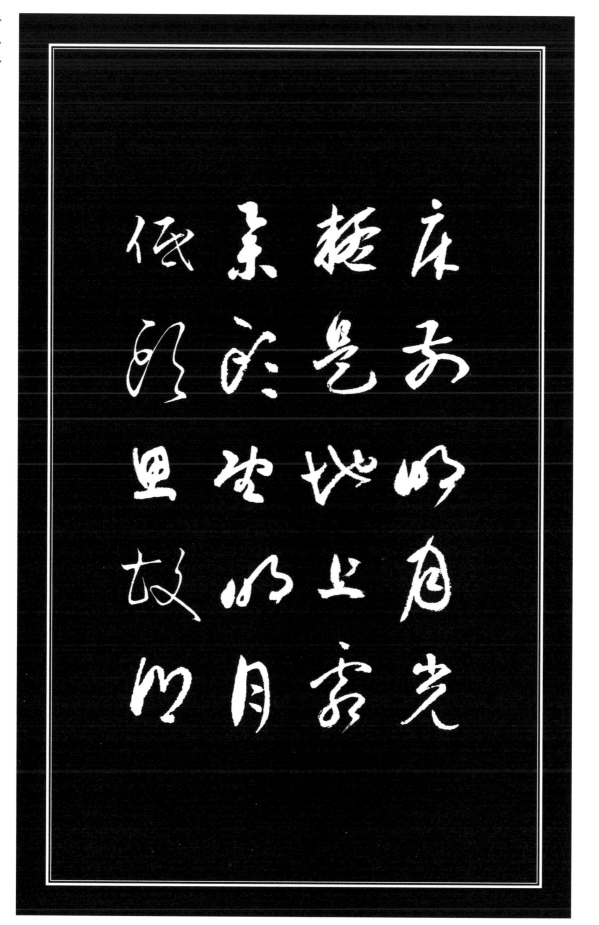

独坐敬亭山　李白

众鸟高飞尽，
孤云独去闲。
相看两不厌，
只有敬亭山。

「两」字多写成横向结构，这里写成竖长的字形。上横位置靠上，防止笔画拘谨；下部内部笔画短小，并靠近字的左边缘，使字内部宽舒。右侧的转折笔画，略有粗细的差别，底部较重，带出小钩，有环抱之意。

「敬」字上横斜向右上，中心的长画上段斜向左下，接向右弯垂直写竖，转向左下，为周围开拓了空间。左边「口」回旋向右穿过竖画，是曲线向右下方，笔画左右对称，如弱柳迎风，摇曳多姿。

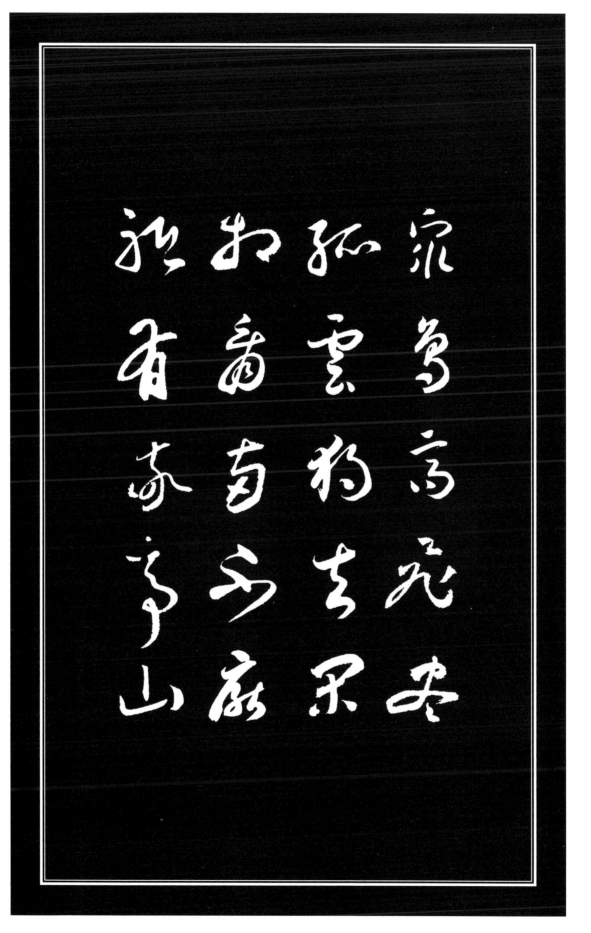

众鸟高飞尽
孤云独去闲
相看两不厌
只有敬亭山

秋浦歌

李　白

白发三千丈，
缘愁似个长。
不知明镜里，
何处得秋霜。

『千』字字形竖长，横画偏下，上部宽敞，字的重心下沉。第一画用侧锋，底部带钩粗重端稳。第二画短横，藏锋轻轻起笔，中端中锋收笔，力量内含。

『缘』字左边是绞丝旁的草写形式，用斜线连接右部。右部笔画分割巧妙，下边圆的封闭空间内，用两画分成三个大小不同的空间。外边的小撇点紧贴右边，结字美观。

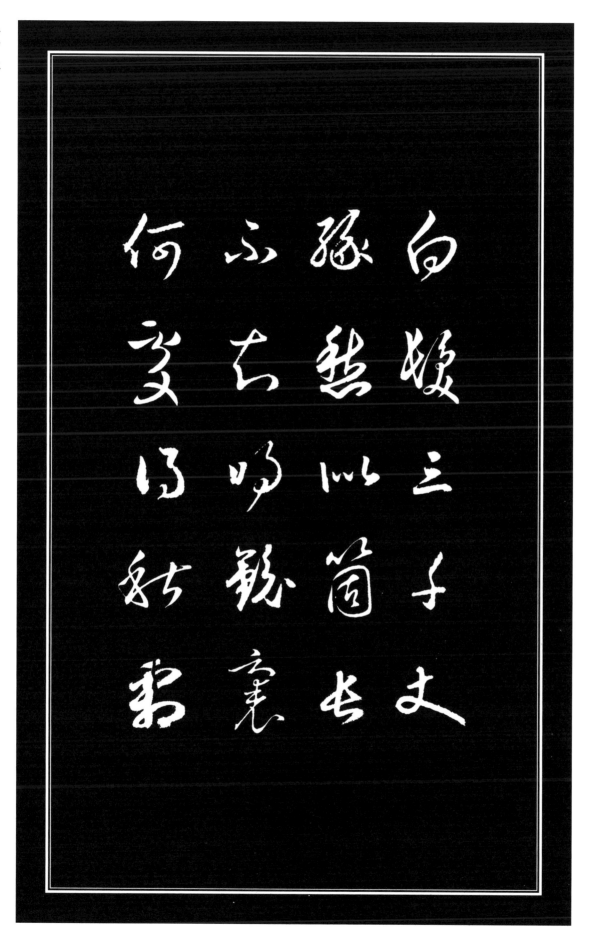

白髮三千丈

緣愁似箇長

不知明鏡裏

何處得秋霜

江雪

柳宗元

千山鸟飞绝，

万径人踪灭。

孤舟蓑笠翁，

独钓寒江雪。

「万」的繁体字「萬」，线条浑厚，运行中有轻重自然的变化。下端左为左回旋，右为右回旋，回旋曲度不同，右边曲度大。

「孤」字左低右高，左右由牵丝连接，走笔轻松飘逸。右部连续运笔，注意提按的变化。

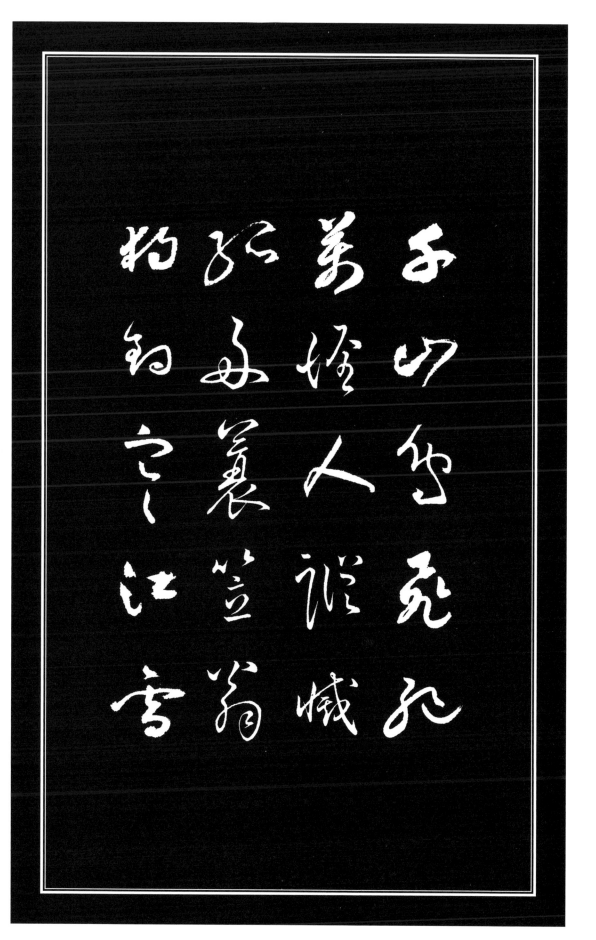

千山鸟飞绝
万径人踪灭
孤舟蓑笠翁
独钓寒江雪

寻隐者不遇

贾 岛

松下问童子，

言师采药去。

只在此山中，

云深不知处。

「问」字的右回旋笔画是门字框的一种草体书写形式，运笔有轻重曲直的微妙变化。内部两点代表「口」，左点往左部伸出。右点很重，压在回旋的笔画上，使字疏而不散。

「只」的繁体字「祇」，左长右短。第一笔点垂直落笔，点如坠石。第二笔位置很低，中间留有大块空白。右部笔画尽力缩小聚拢。左右大小差别明显，但力量均衡稳定。

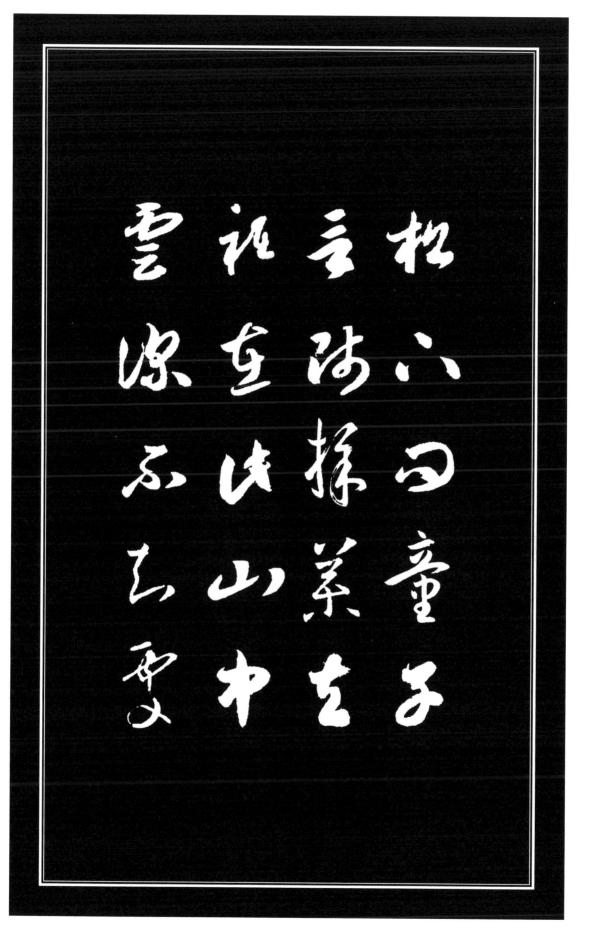

松下问童子
言师采药去
只在此山中
云深不知处

春怨

金昌绪

打起黄莺儿，

莫教枝上啼。

啼时惊妾梦，

不得到辽西。

『黄』字顶端宽大，长横缩短，中部笔画省略。此字中锋运笔，线条柔韧，字体疏朗，重心安稳。

『儿』的繁体字『兒』，左上部笔画密集，长撇直斜向左下，重量全压在收笔之上。末笔是左回旋的笔势。右上部笔画重压在上面，笔画不能写细，笔势写成白鹅浮水的姿态。

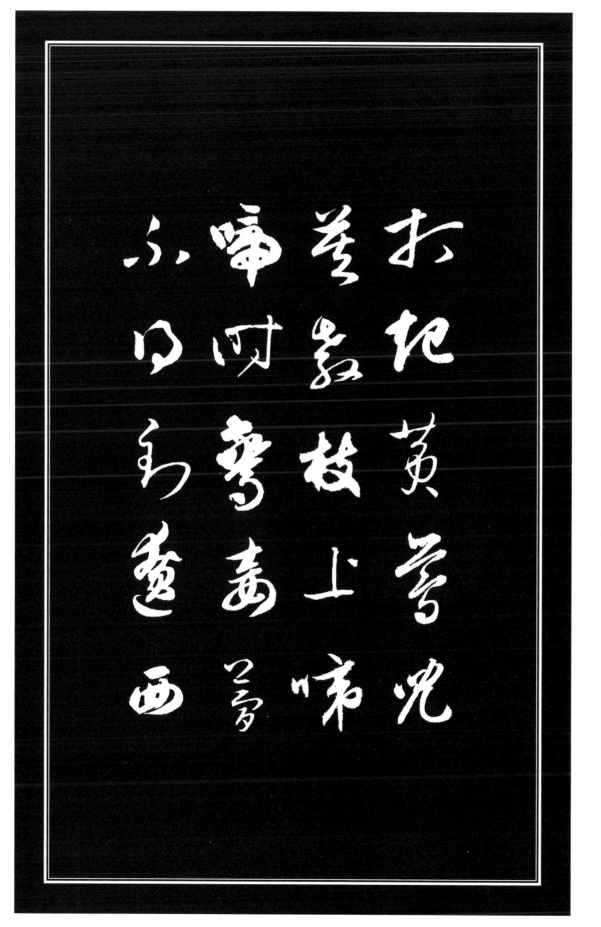

打起黄莺儿

莫教枝上啼

啼时惊妾梦

不得到辽西

早发白帝城

李白

朝辞白帝彩云间，

千里江陵一日还。

两岸猿声啼不住，

轻舟已过万重山。

『帝』字向右回转的笔画较多，如全部笔画都连续，则显得烦琐。此字上部断开，又出现两块空白，使字形改观。末笔竖由中心稍偏右穿过，分割了回旋笔画，使字产生了动势。

『重』字上重下轻，上为平撇，第一笔横画长而俯，接下的横依次短而仰，对应上面的撇画，每笔各具特色。

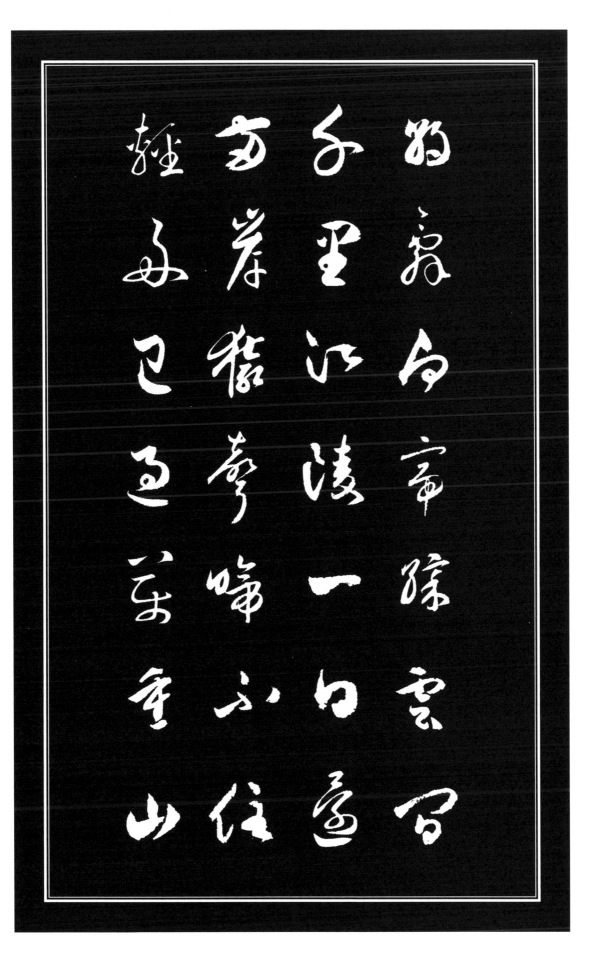

别董大

高适

千里黄云白日曛，
北风吹雁雪纷纷。
莫愁前路无知己，
天下谁人不识君。

『吹』字第一笔强劲锐利，与右部分的笔画成鲜明的对比，左右之间留有较大空白。右部行笔要徐缓沉着，终笔的方向长度要适当，以保持左右的平衡。

『纷』字左右两部断开。右部第一画有两个折转，下部向右移，势向左斜。末笔点很大很重，向右下拉，重心端稳，结字美观。

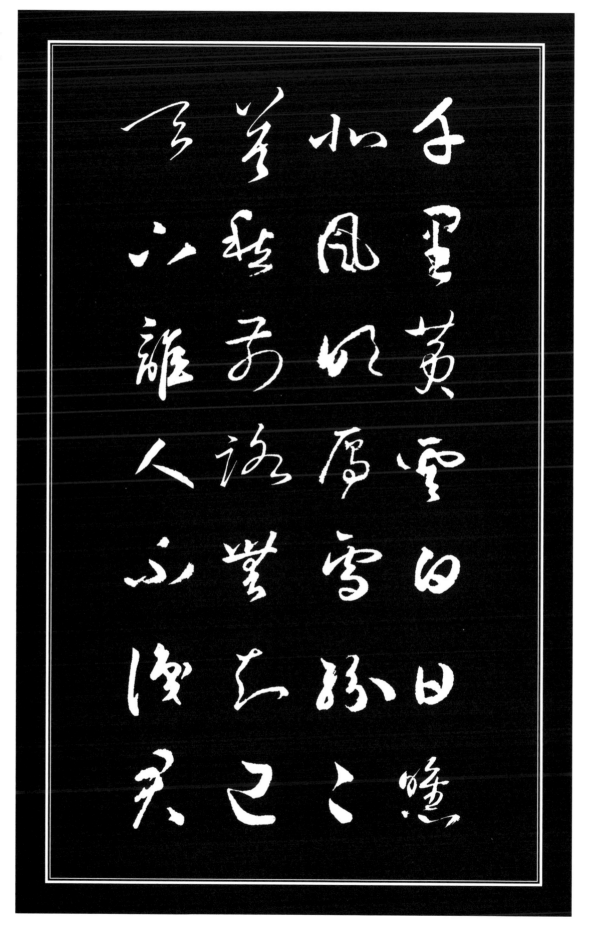

滁州西涧

韦应物

独怜幽草涧边生，
上有黄鹂深树鸣。
春潮带雨晚来急，
野渡无人舟自横。

「带」的繁体字「帶」，上宽下窄，上横长，四个竖画摆在上面。字的中部回转转较多，易流于烦琐。此字注意白块的分割，白块大小不等。两个右回旋，下端有部分重叠，使中部空白清晰，黑白对比强烈。

「野」字的一般草法是田字旁位置在左上方，但此字「田」写得很重，并写在左下方，使上部留出大块空白。右侧结构纵长，幅度窄小。最后的横趋向右下方，有微小的波势，结字巧妙。

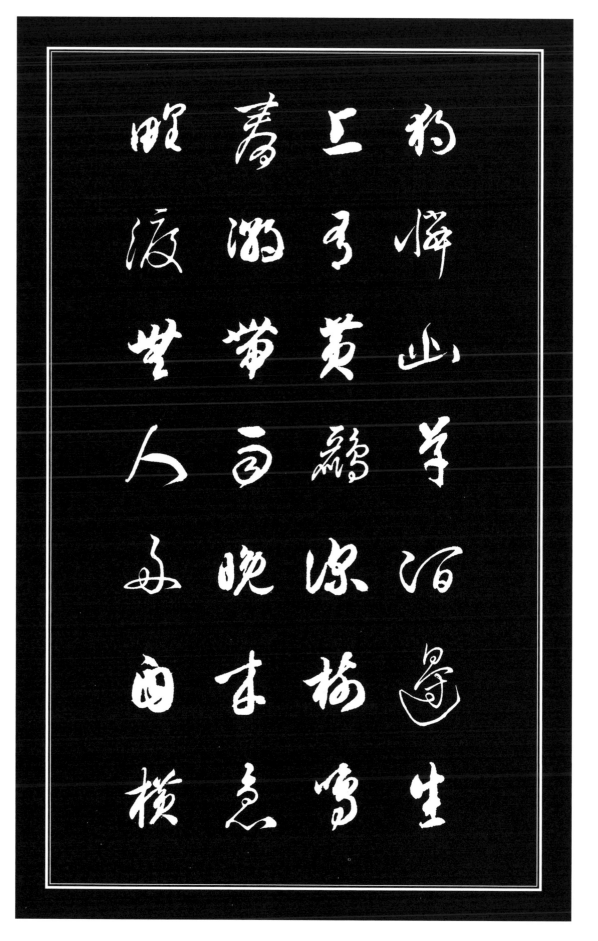

赠汪伦

李白

李白乘舟将欲行，
忽闻岸上踏歌声。
桃花潭水深千尺，
不及汪伦送我情。

「将」字左边笔画厚重，两竖紧靠在一起。右边两个折以后，笔画向右回转，环抱末画点。点很重，使左右力量平衡，重心稳定。

「岸」字狭长，笔锋犀利。中部的横与撇相连，折处露出棱角，笔画很重，与右下笔画成鲜明对比。

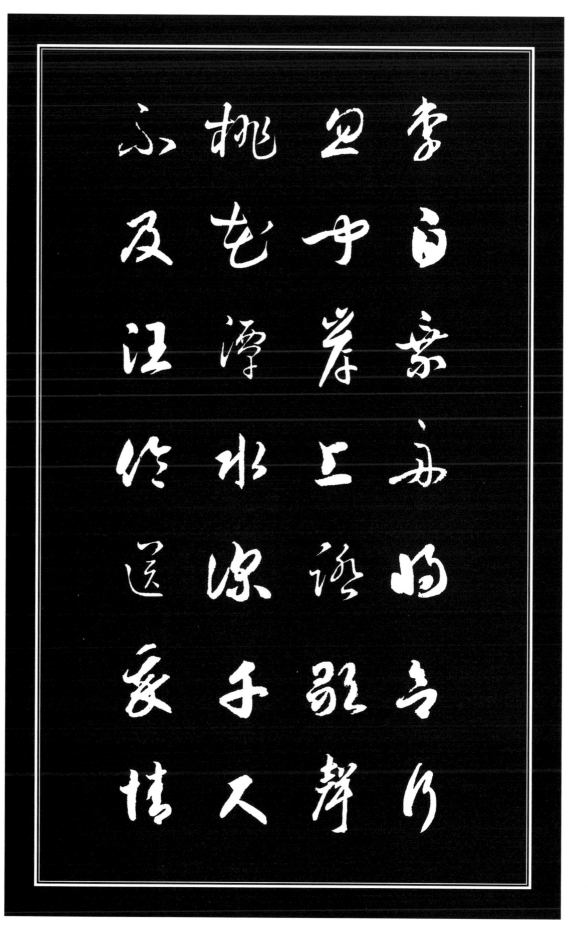

李白乘舟将欲行，忽闻岸上踏歌声。桃花潭水深千尺，不及汪伦送我情。

黄鹤楼送孟浩然之广陵

李白

故人西辞黄鹤楼，

烟花三月下扬州。

孤帆远影碧空尽，

惟见长江天际流。

『辞』的繁体字『辭』，左高右低，左长右短。左半上两点落笔轻巧位置很高，空白明快，下边笔画、笔势下移，形态窄长。右边笔画较重，形态短，左右两部呈鲜明对比，力量均衡平稳。

『花』字字头先写横，再写上边两点，下部笔画简化。全字笔画粗细对比强烈，是运笔迅疾来不及调整笔锋造成。末笔点奇重，是提笔向上向右甩出，抒发了书者的情绪。

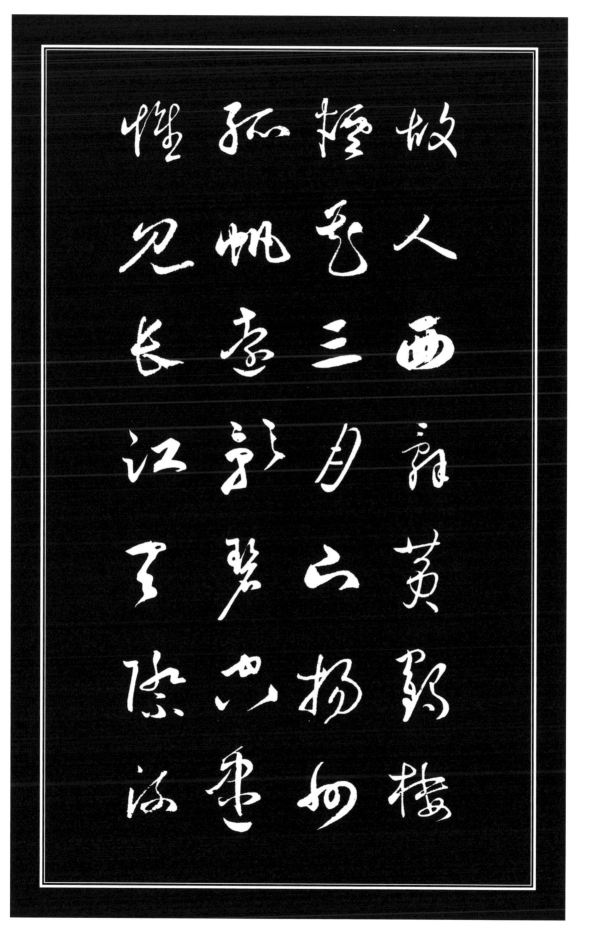

乌衣巷

刘禹锡

朱雀桥边野草花，
乌衣巷口夕阳斜。
旧时王谢堂前燕，
飞入寻常百姓家。

『常』字笔画左右收敛，写成纵长的字形，笔意轻快流畅，折转笔法鲜明。向左下突出处翻转笔锋，折转果断。末笔的横点与上面笔画断开，草书的笔画不是一味相连，而是连断分明。

『夕』字势斜，以斜取正，重心稳定。书写时两撇和一点在笔势上要相互呼应。

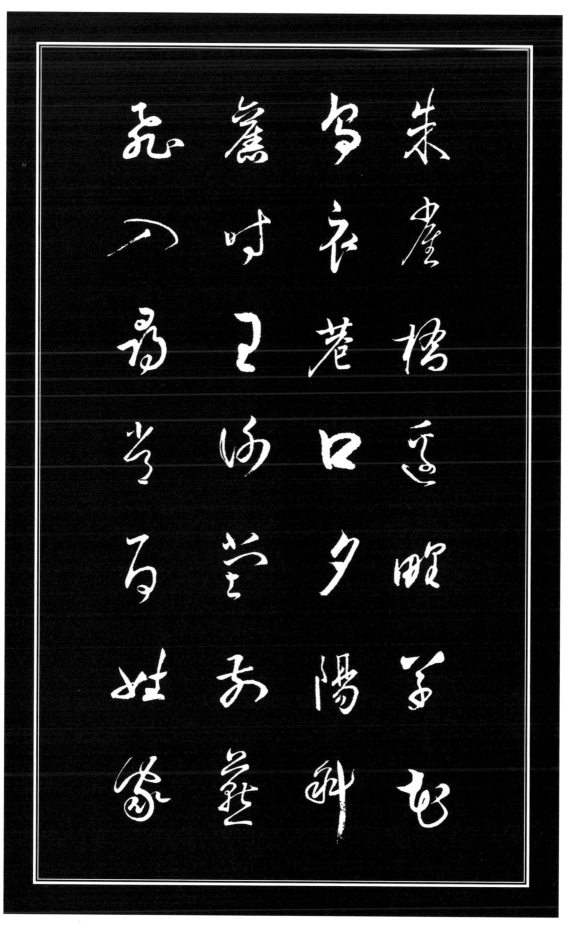

九月九日忆山东兄弟

王维

独在异乡为异客，

每逢佳节倍思亲。

遥知兄弟登高处，

遍插茱萸少一人。

「独」的繁体字「獨」，字形扁平，右下回转，笔画重叠，密集收缩，形态奇特，起了收拢全部笔画的作用。左右两部由背势的斜画连接。右部几个折转处形态有别，收笔钩与点连接重叠在一起，字势凝重。

「登」字左上笔画粗重安定，右下部笔画小而淡雅，构成左下方空白广阔的不平衡形态。左方上部笔画粗壮。右方两画的位置和运笔气息十分生动，两画之间的间隙尤为舒畅。

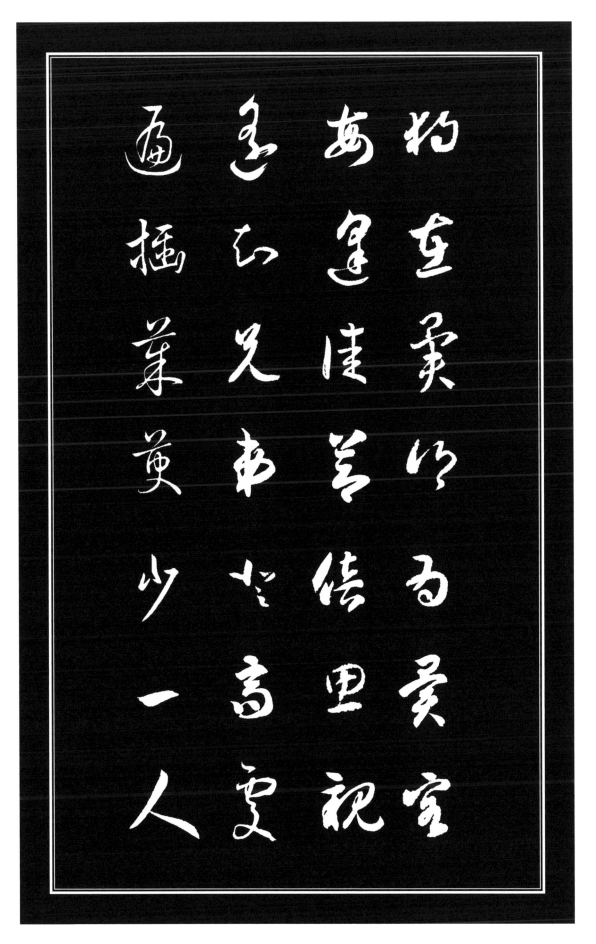

独在异乡为异客
每逢佳节倍思亲
遥知兄弟登高处
遍插茱萸少一人

出塞

王昌龄

秦时明月汉时关，
万里长征人未还。
但使龙城飞将在，
不教胡马度阴山。

『明』字第一笔强劲锐利，与右边
细柔的笔画成对比。右边笔画不是
单纯地画圆，而是按照笔画的实际
走势，转折摇动运笔，笔画有粗有细。
末笔点很重，稳定了字的重心。

『城』字提土旁写得很小，位置上
移，用牵丝与右边部分连接。『成』
的戈钩改变了形状，一竖直下钩向
左挑出，末画穿过竖向右下伸，调
整字的重心。『城』字外部为直线，
内部是斜线。

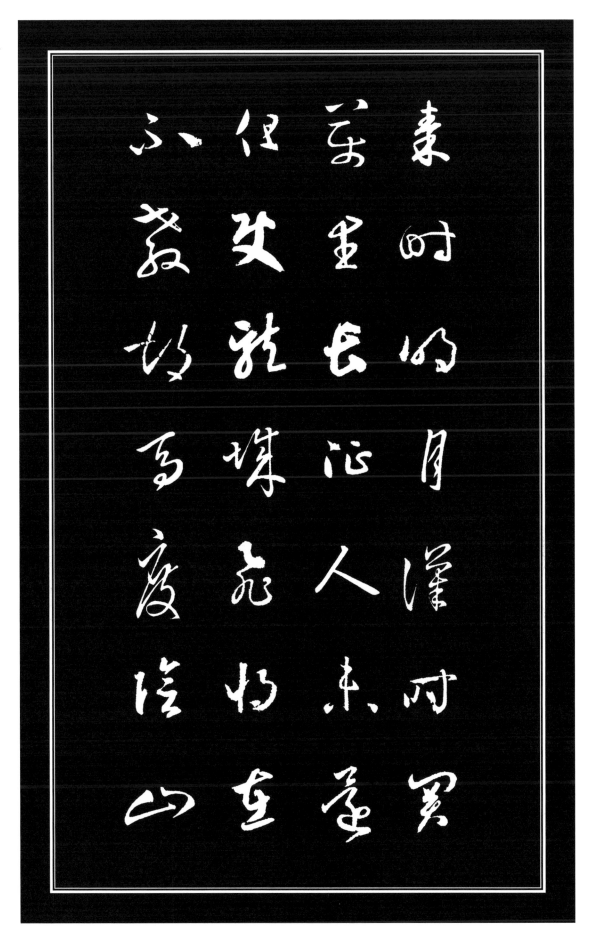

秦时明月汉时关

万里长征人未还

但使龙城飞将在

不教胡马度阴山

月夜

刘方平

更深月色半人家，
北斗阑干南斗斜。
今夜偏知春气暖，
虫声新透绿窗纱。

『深』字左旁上点与下画似断又连，不是空挑，字左右两部间距大。右边右回旋线围出较大空白，下端竖短。两点呼应，一近一远，字势宽舒。

『声』的繁体字『聲』，上下窄中间宽。《草诀百韵歌》中说『七九了收声』，此字就是这种草法。此字中锋运笔，线条细劲，稍有粗细变化。字势飞动，具有鸾舞蛇惊之态。

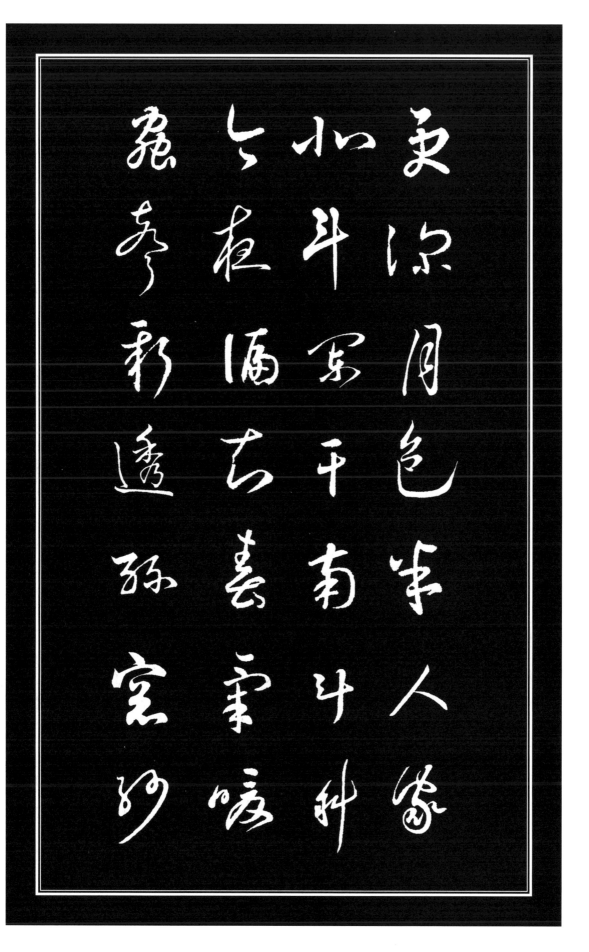

秋夕

杜牧

银烛秋光冷画屏，

轻罗小扇扑流萤。

天街夜色凉如水，

卧看牵牛织女星。

「银」字左长右稍短，左窄右稍宽。线条浑厚，左右用很粗的斜线连接。中间空白大，字势雄强。

「烛」的繁体字「燭」，左偏旁的撇两端稍细，中间粗，外点很重，与撇连在一起，显示浑厚的气势，右上也是如此。右边偏旁右回旋较直，至下端笔毫下按粗重，向左推笔，带出小钩。内点下沉，稳定了字的重心，使字在浑厚的笔画中显露出大块空白。

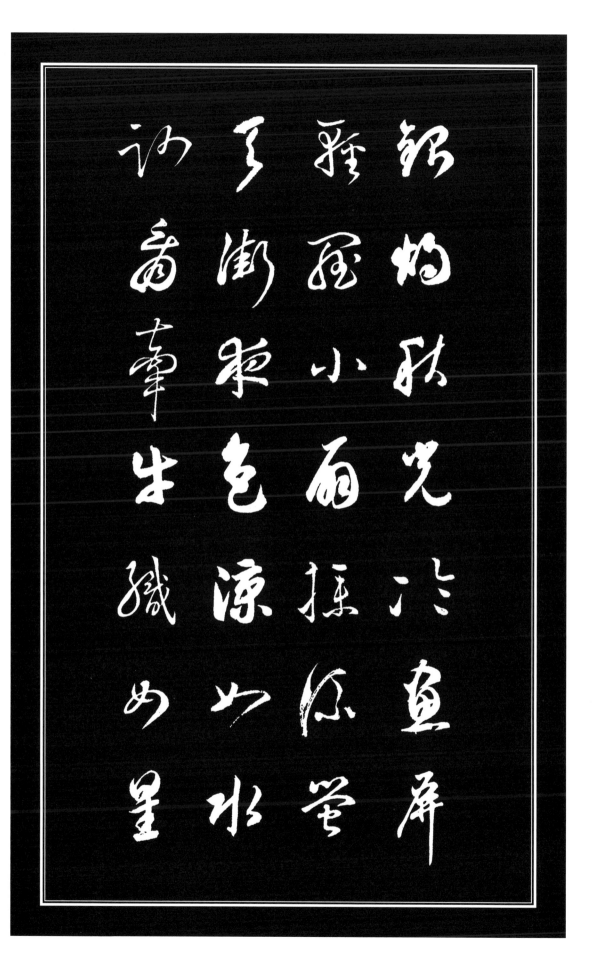

山行

杜牧

远上寒山石径斜，
白云生处有人家。
停车坐爱枫林晚，
霜叶红于二月花。

『爱』字字形窄长，上部略宽。第一画滞涩，上部回转有两个小折，行笔时笔锋轻触纸面，上部两点左右散开。下部笔画密集，横向笔画斜度不一，末笔粗壮。

『晚』字右边右回旋包围的空白，由斜竖切割，布白巧妙。如果以长撇末端为支点，左有日字旁相压，右边下端左回旋宜短，曲度宜小，使字自然地保持平衡。

远上寒山石径斜，白云生处有人家。停车坐爱枫林晚，霜叶红于二月花。

题金陵渡

张祜

金陵津渡小山楼，

一宿行人自可愁。

潮落夜江斜月里，

两三星火是瓜洲。

『陵』字左低右高，左旁笔画粗重下沉；右边笔画左右缩短，笔画密集，力量回收。左右两部空白较大，如两人相对拳击。

『落』字上疏下密，字头占很大位置，字形被拉长。上放下收，上纵下敛。收放纵敛相结合，是草书常见的写法。

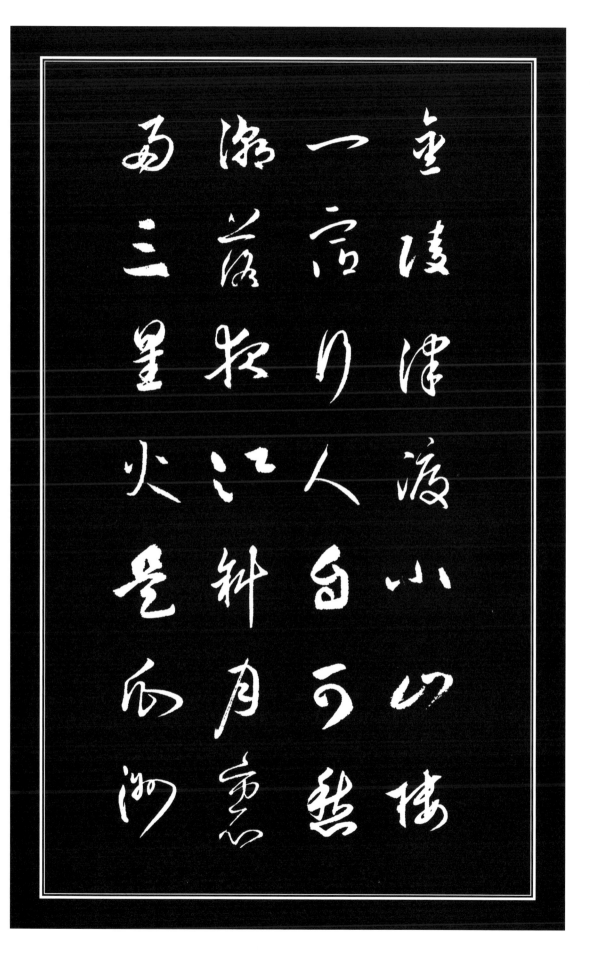

金陵津渡小山楼，
一宿行人自可愁。
潮落夜江斜月里，
两三星火是瓜洲。

枫桥夜泊

张 继

月落乌啼霜满天，
江枫渔火对愁眠。
姑苏城外寒山寺，
夜半钟声到客船。

『夜』字第一画从右向左，笔画厚重。竖挺直稍斜，势向右压。末画向右下伸，有波势，使字保持平衡。

『霜』字是上下结构，上轻下重，上小下大。上下连接处用纤细笔画，字势灵动。末笔趋向右下方，使整体字势获得平衡。

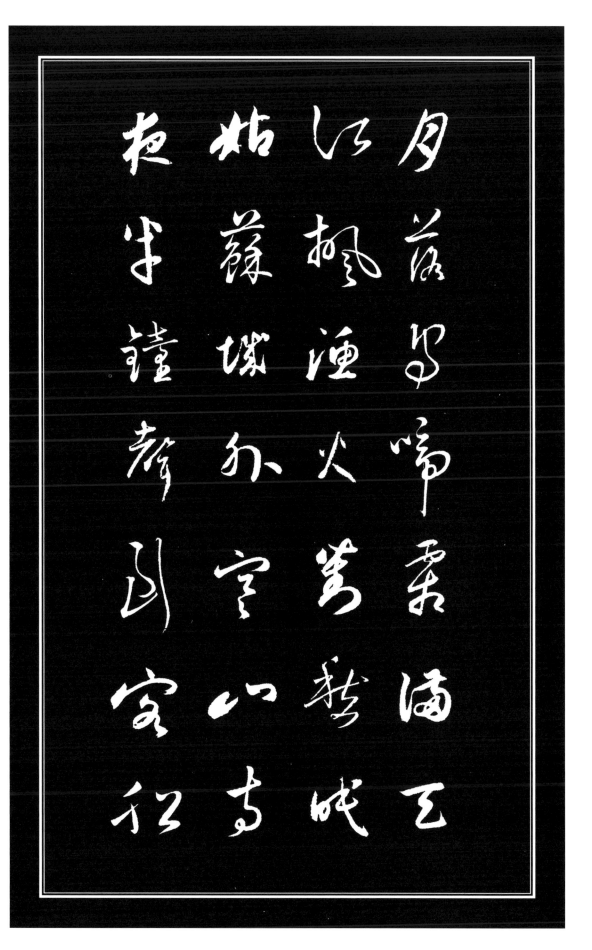

月落乌啼霜满天

江枫渔火对愁眠

姑苏城外寒山寺

夜半钟声到客船

南园（其五）

李 贺

男儿何不带吴钩，
收取关山五十州。
请君暂上凌烟阁，
若个书生万户侯。

「收」字长竖露锋起笔，收笔向左挑出。紧接着写短竖，两竖较近，与右面的反文形成疏密对比。

「州」字第一笔藏锋起笔，中锋向下运行，气韵浑圆温柔。向右回转时笔画自然，有连有断，最后向左撇的斜画，充分发挥笔锋自然收拢的作用，收笔缓慢。

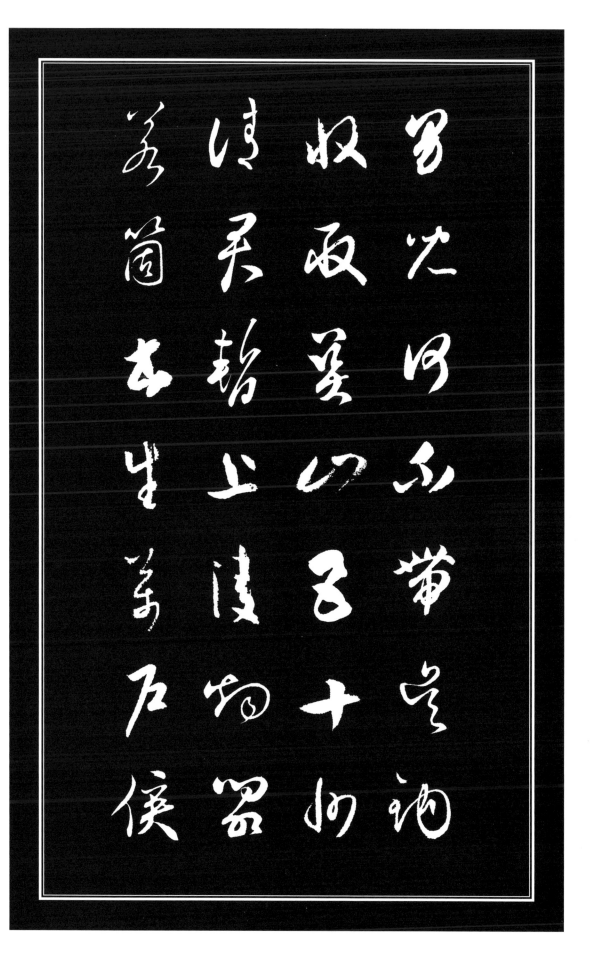

回乡偶书

贺知章

少小离家老大回，
乡音无改鬓毛衰。
儿童相见不相识，
笑问客从何处来。

『无』的繁体字『無』，上部宽大，两点很重，横画长而粗重，有泰山压顶之势。下部笔画瘦劲，占地小，造成下部异常广阔的空白，使整个字意境独特清奇。

『从』的繁体字『從』，右部笔画从上而下疏散分布，意趣浓郁。左边双人旁，一般只写一竖，在这里写上较重的一点，也增添了意趣。

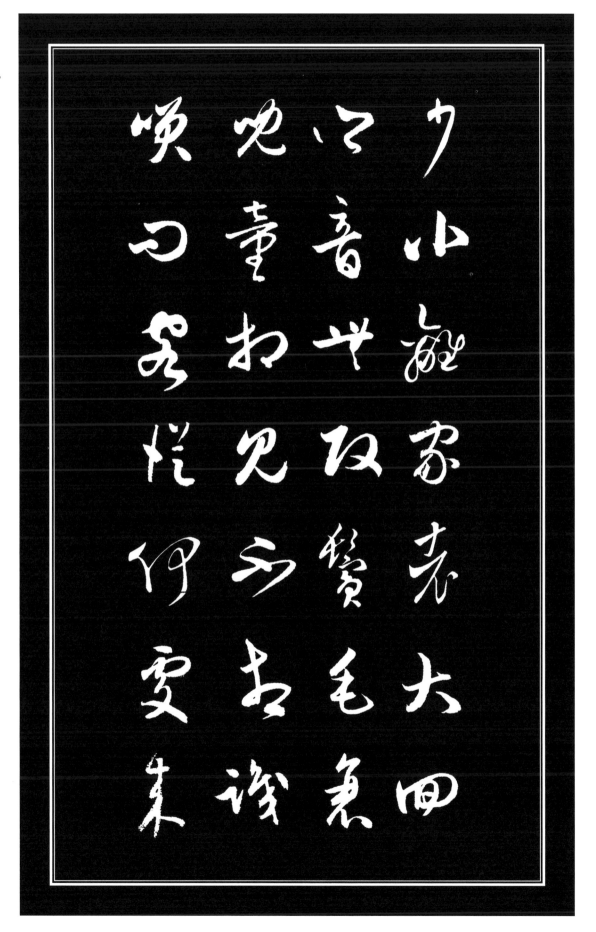

少小离家老大回，乡音无改鬓毛衰。儿童相见不相识，笑问客从何处来。

劝学

颜真卿

三更灯火五更鸡，
正是男儿读书时。
黑发不知勤学早，
白首方悔读书迟。

「学」字上疏下密，重心下沉，上部三点与下边笔画留有很大空白。下部的『子』偏右，横画笔势向右下，使字形安稳。

『读』的繁体字「讀」，左旁是空挑，是言字旁的草写形式，《草诀百韵歌》中说：『有点方为水，空挑却是言。』右部中间的横钩是『罒』的简化，下部是『贝』的简化。

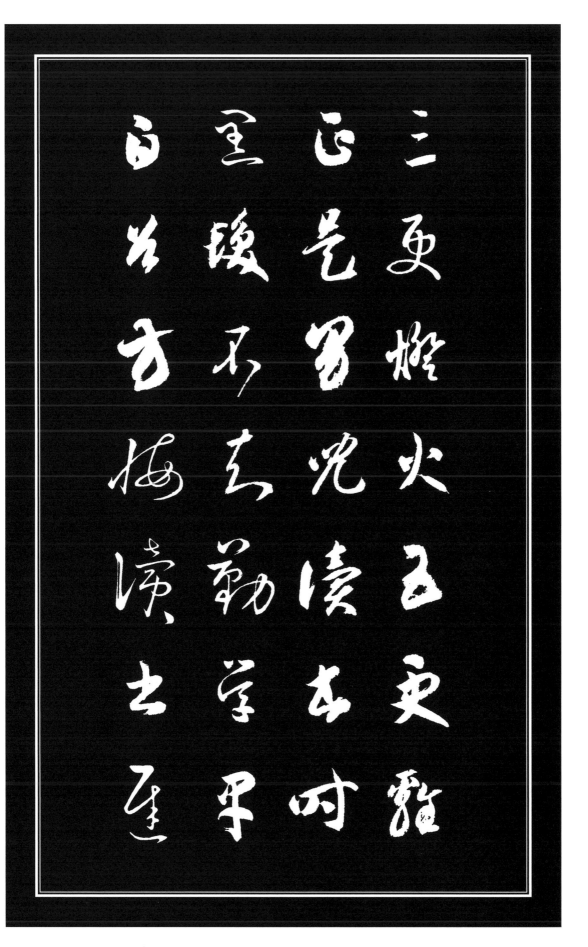

三更灯火五更鸡，正是男儿读书时。
黑发不知勤学早，白首方悔读书迟。

送杜少府之任蜀州

王勃

城阙辅三秦，风烟望五津。与君离别意，同是宦游人。

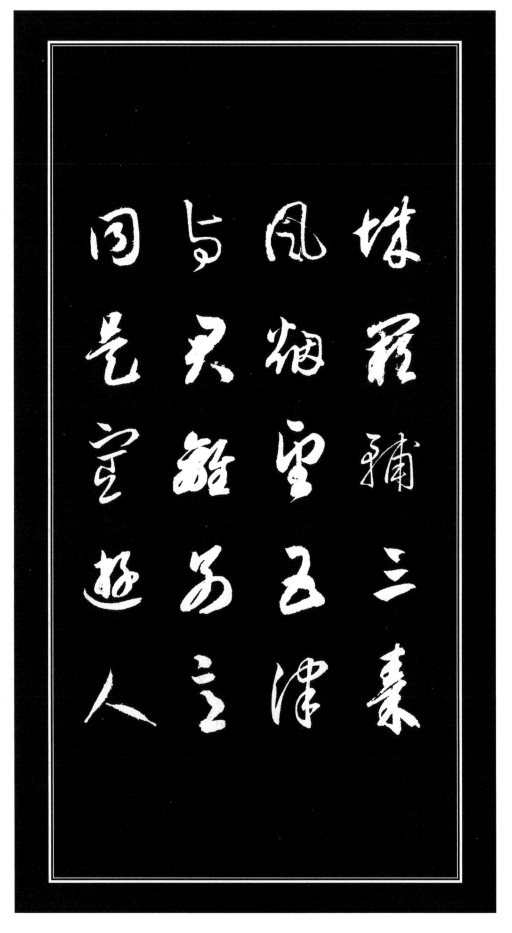

海内存知己，天涯若比邻。无为在岐路，儿女共沾巾。

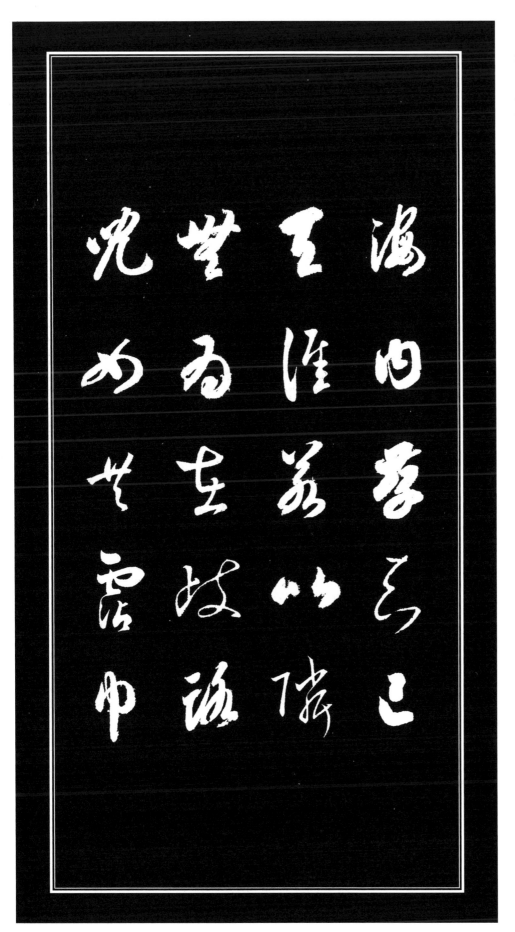

次北固山下

王湾

客路青山外，行舟绿水前。潮平两岸阔，风正一帆悬。

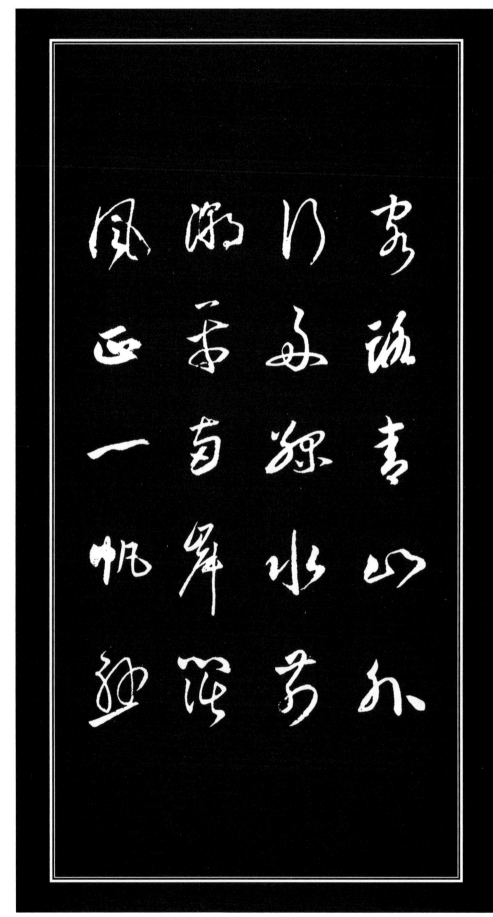

海日生残夜，江春入旧年。乡书何处达，归雁洛阳边。

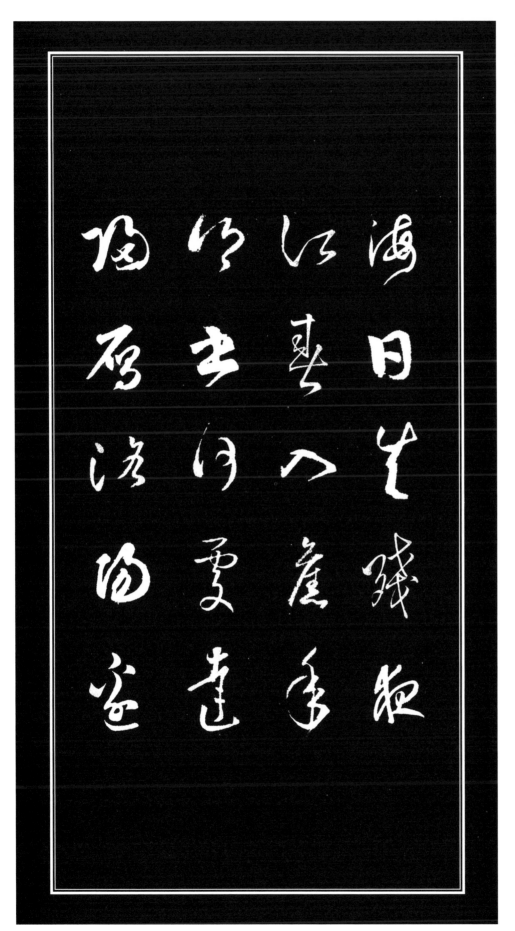

赋得古原草送别 白居易

离离原上草，一岁一枯荣。野火烧不尽，春风吹又生。

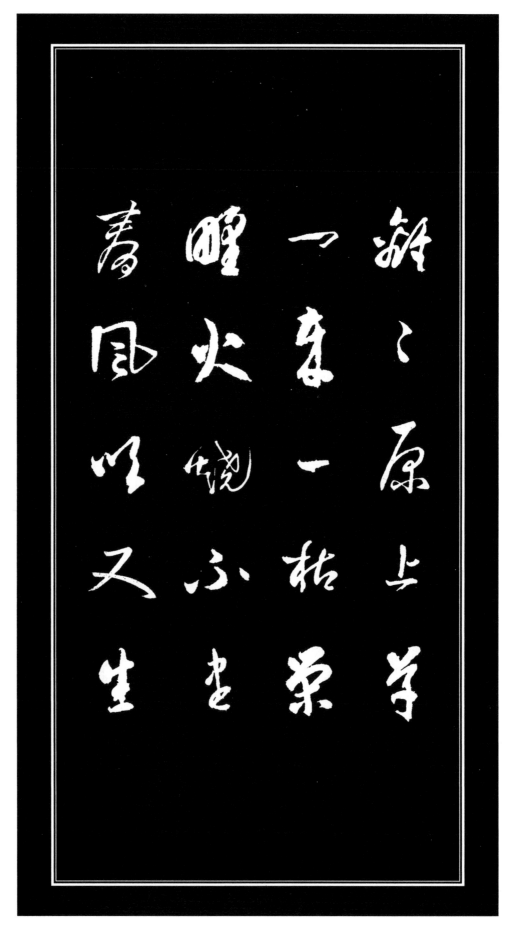

远芳侵古道，晴翠接荒城。又送王孙去，萋萋满别情。

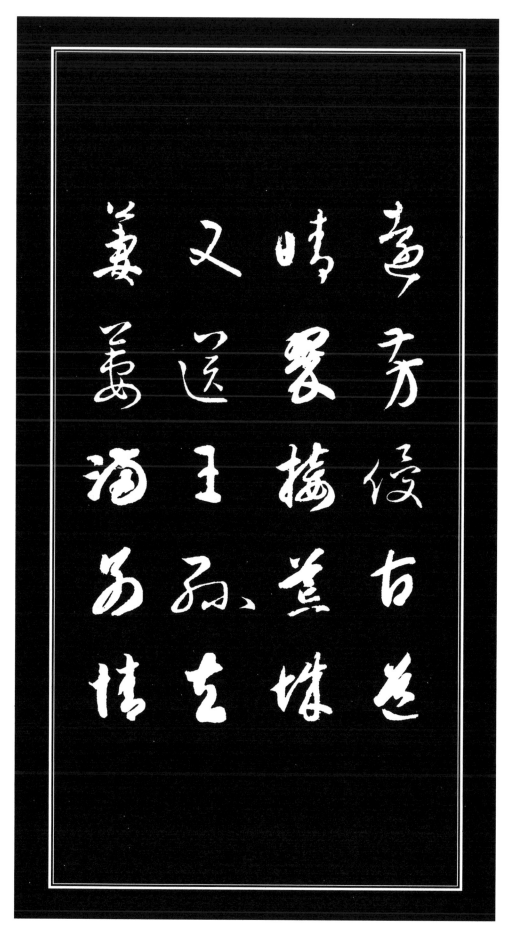

登牛头山亭子

杜甫

路出双林外，亭窥万井中。江城孤照日，山谷远含风。

兵革身将老，关河信不通。犹残数行泪，忍对百花丛。

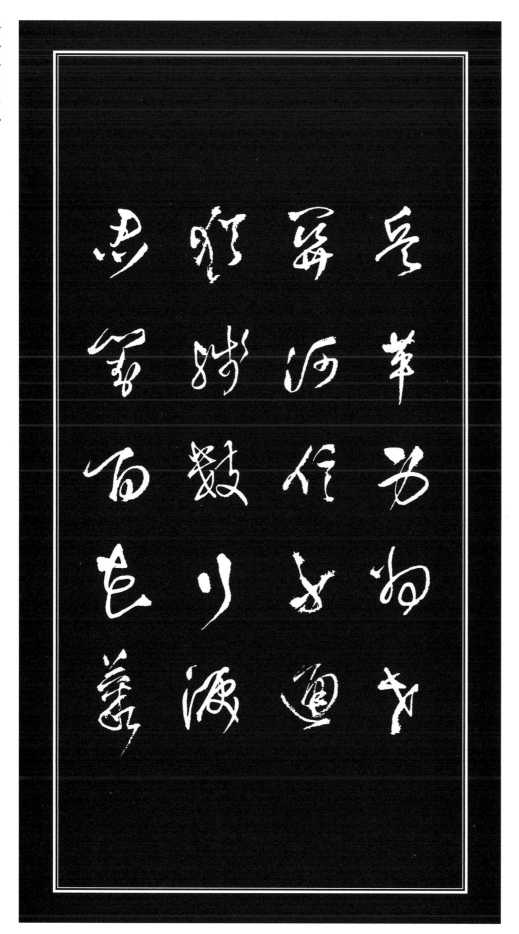

春望

杜甫

国破山河在，城春草木深。感时花溅泪，恨别鸟惊心。

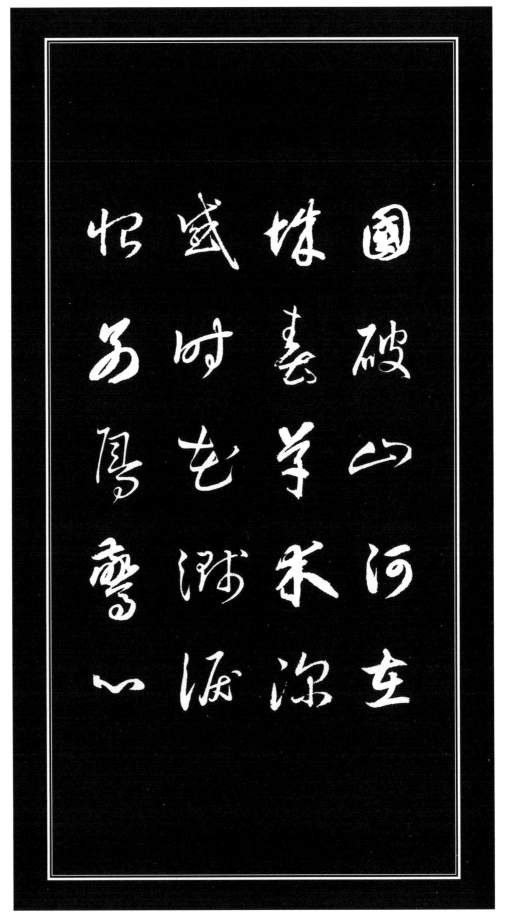

烽火连三月，家书抵万金。白头搔更短，浑欲不胜簪。

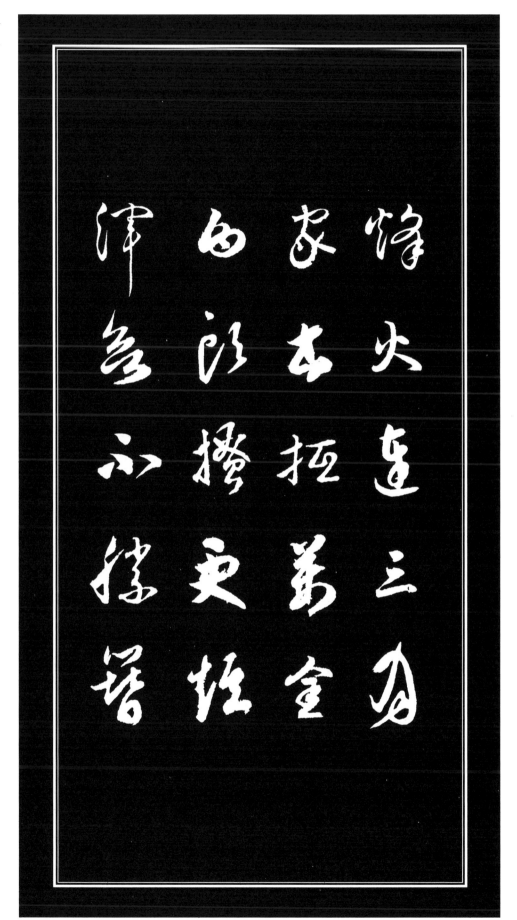

题破山寺后禅院

常建

清晨入古寺，初日照高林。曲径通幽处，禅房花木深。

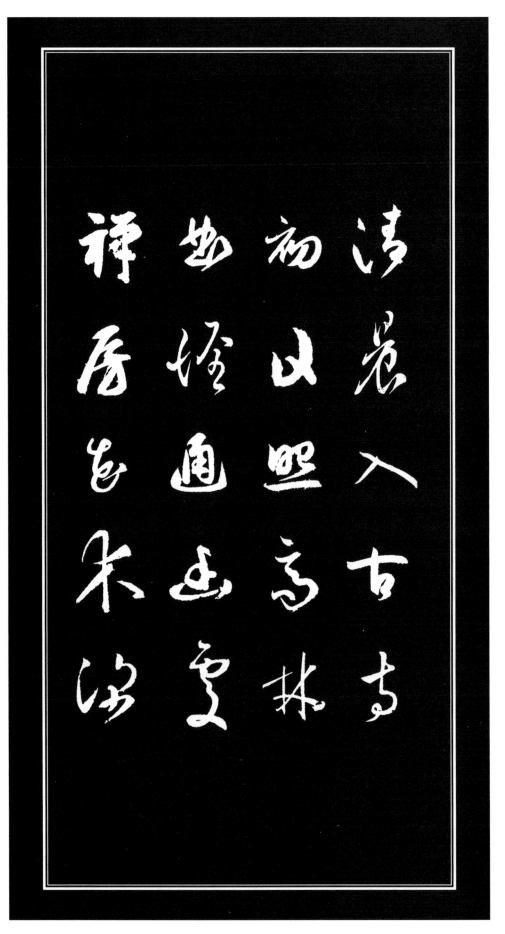

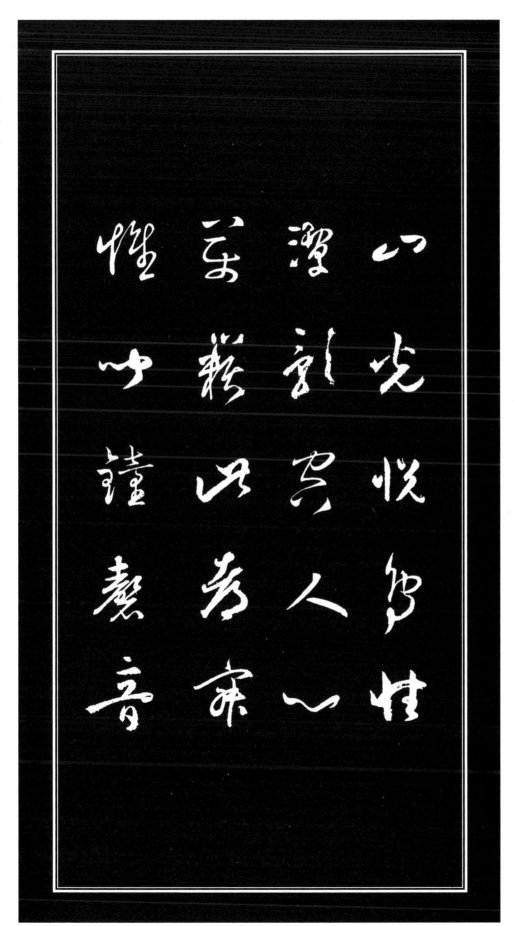

山光悦鸟性，潭影空人心。万籁此都寂，惟闻钟磬音。

渡荆门送别

李白

渡远荆门外，来从楚国游。山随平野尽，江入大荒流。

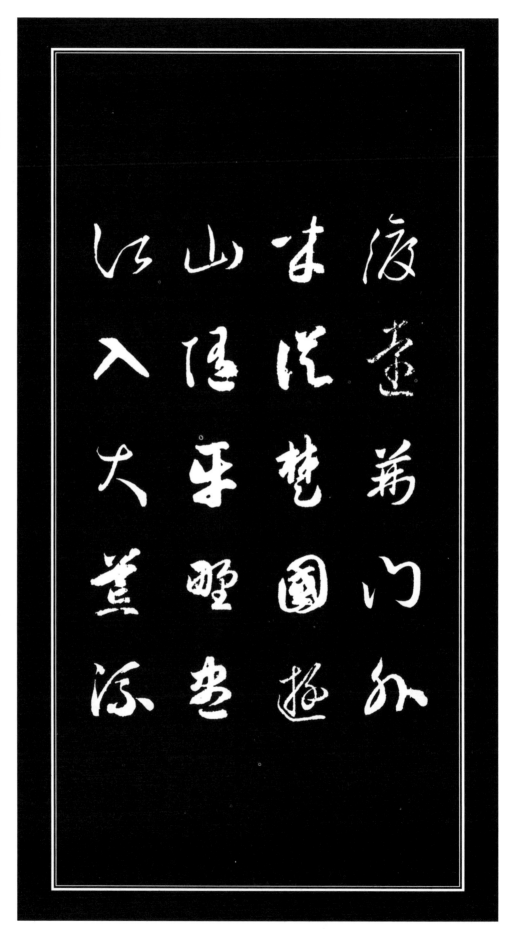

月下飞天镜，云生结海楼。仍怜故乡水，万里送行舟。

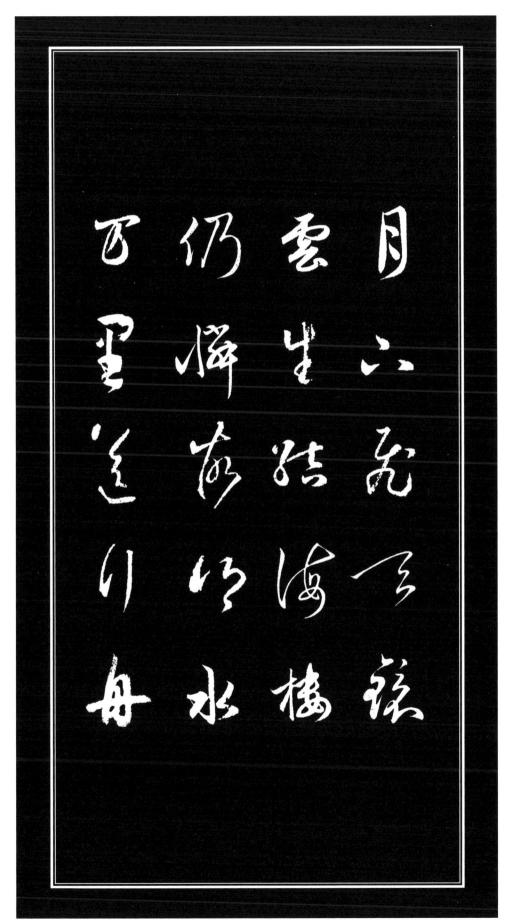

新晴野望

王　维

新晴原野旷，极目无氛垢。郭门临渡头，村树连溪口。

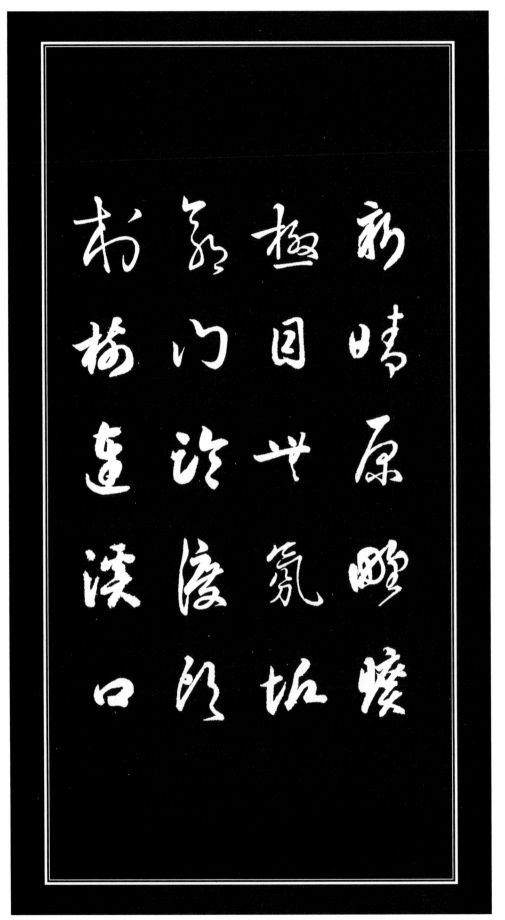

白水明田外，碧峰出山后。农月无闲人，倾家事南亩。

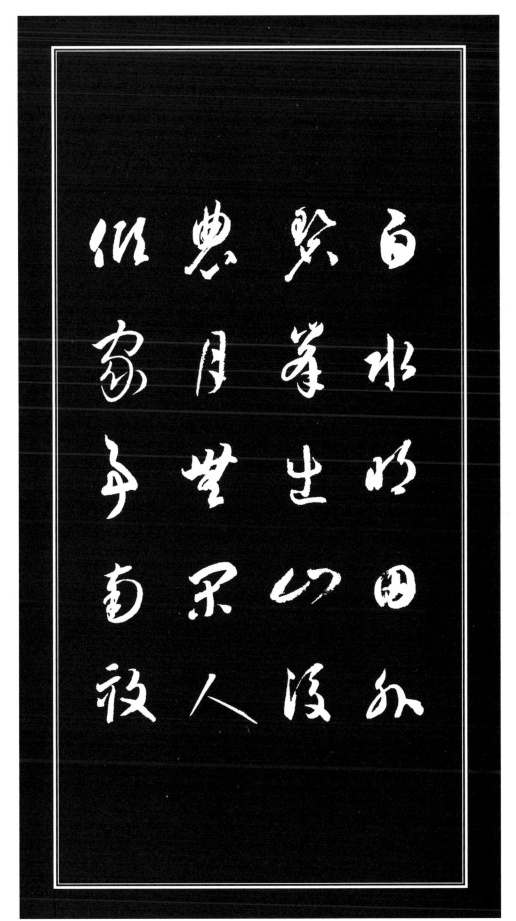

过香积寺

王 维

不知香积寺，数里入云峰。古木无人径，深山何处钟。

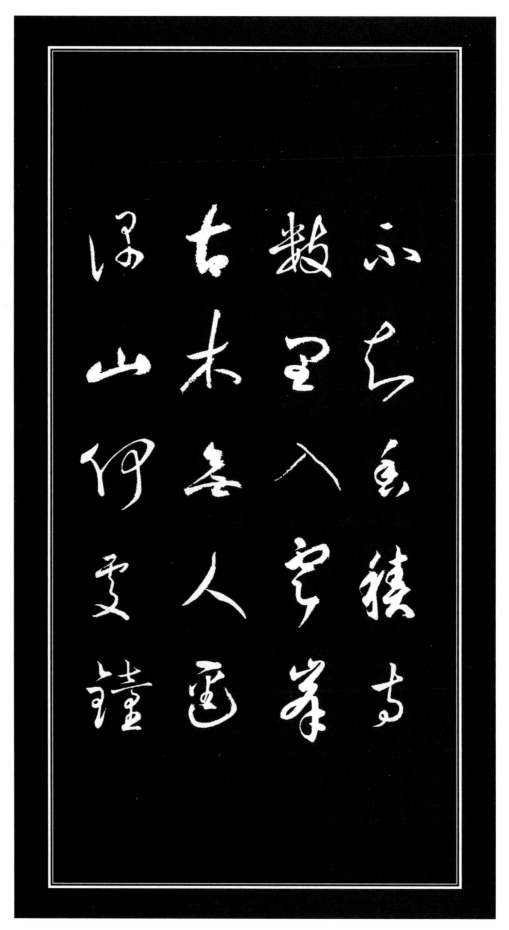

泉声咽危石，日色冷青松。薄暮空潭曲，安禅制毒龙。

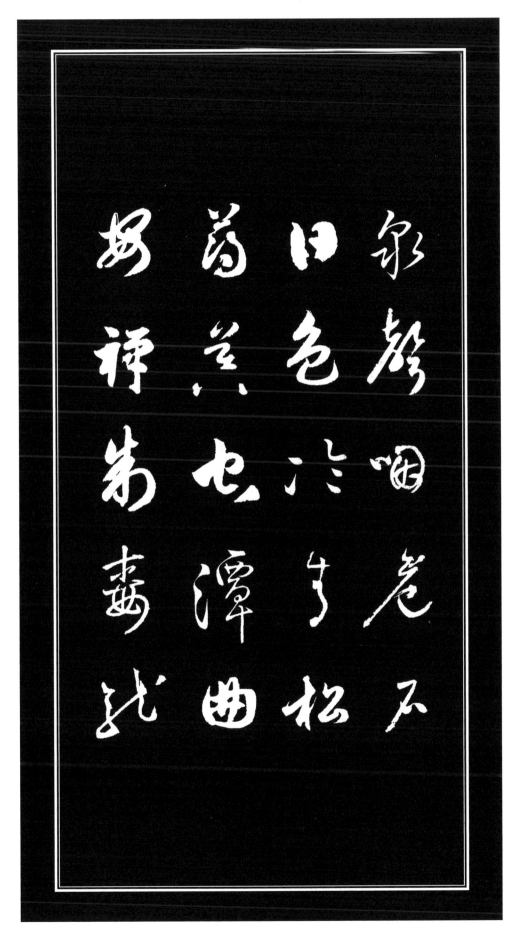

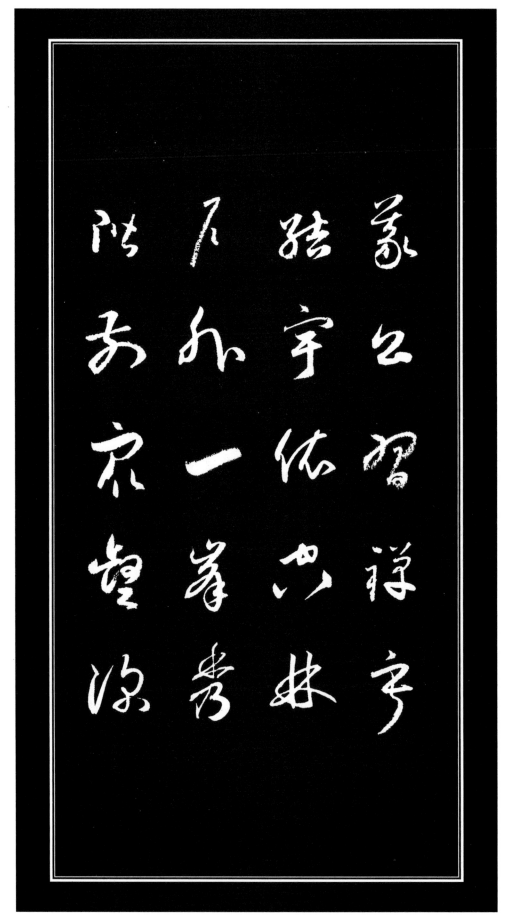

题大禹寺义公禅房

孟浩然

义公习禅寂，结宇依空林。户外一峰秀，阶前众壑深。

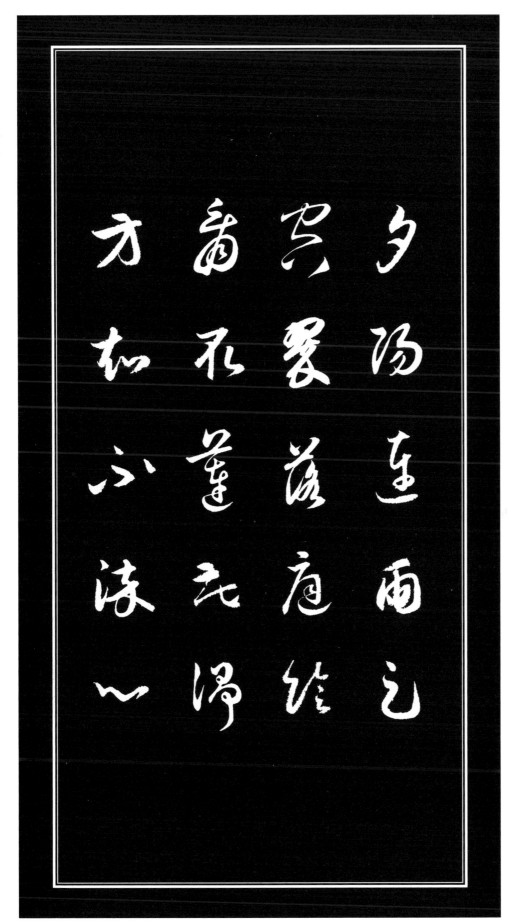

夕阳连雨足，空翠落庭阴。看取莲花净，方知不染心。

望月怀远

张九龄

海上生明月，天涯共此时。情人怨遥夜，竟夕起相思。

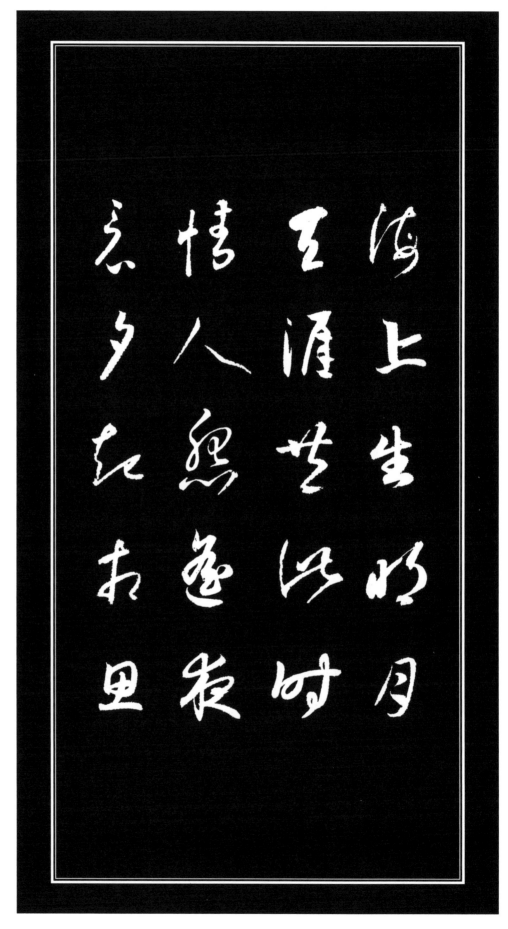

灭烛怜光满，披衣觉露滋。不堪盈手赠，还寝梦佳期。

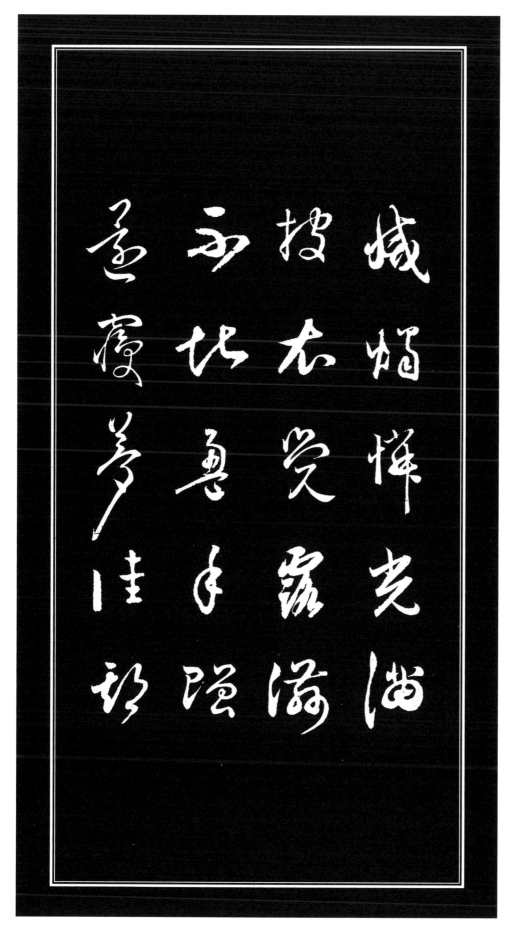

黄鹤楼

崔颢

昔人已乘黄鹤去，此地空余黄鹤楼。黄鹤一去不复返，白云千载空悠悠。

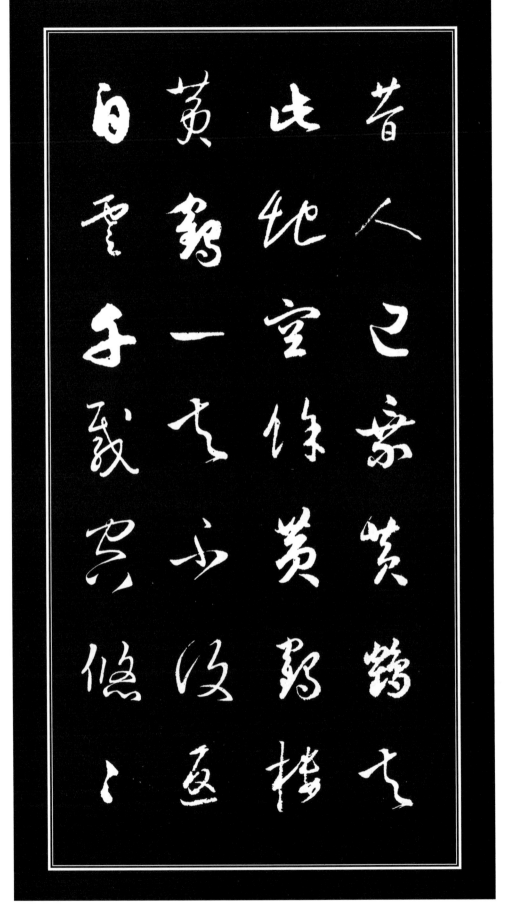

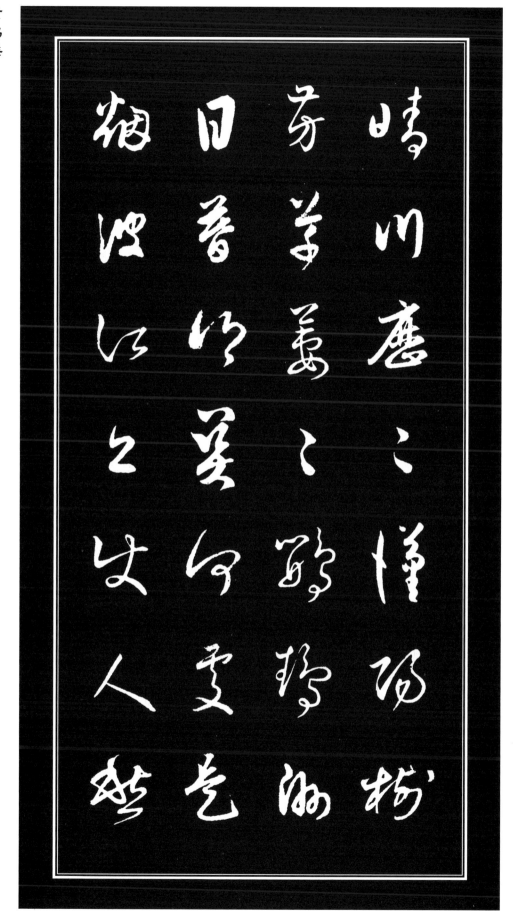

晴川历历汉阳树，芳草萋萋鹦鹉洲。日暮乡关何处是，烟波江上使人愁。

株上高楼接大荒
海天愁思正茫茫
惊风乱飐芙蓉水
斜侵薜荔墙

登柳州城楼寄漳汀封连四州刺史

柳宗元

城上高楼接大荒，海天愁思正茫茫。惊风乱飐芙蓉水，密雨

斜侵薜荔墙。

岭树重遮千里目，江流曲似九回肠。共来百越文身地，犹自音书滞一乡。

《智永草书千字文》用笔、结字及艺术特色

智永，南朝陈、隋书法家，王羲之七世孙，山阴（今浙江绍兴）永欣寺僧人，人称『永禅师』。他妙传家法，真草俱佳，草书尤妙。其代表作《草书千字文》对后世影响很大。米芾《海岳名言》云：『智永临集千字文，秀润圆劲，八面俱备。』何绍基《东洲草堂金石跋》云：『智永千字文，笔笔以空中落，空中住，虽屋漏痕犹不足喻之。』此字帖用笔精熟，结体遒丽，是初学草书者的极好范本。

一、点法

草书点画运笔总的要求是：点多出锋，灵活圆畅，变化多端，以手腕配合，运笔方便为准。孙过庭《书谱》云：『草以点画为情性，使转为形质，草乖使转，不能成字。』点画是在使转之际写成，点画之间又是使转不止。点画的使转是草书运笔的主要特点。

二、横法

『世』字的长横起笔露锋，稍提右上运行，收笔转按，回锋收笔。

『方』字之横，起笔先向左然后向右运行，起笔重，收笔则轻细且出

锋。「东」字之横落笔露锋，收笔敛锋空收。「可」字横与楷书写法相同，藏锋起笔，回锋收笔，在与下笔连接时，注意连接部位。横在字中数画并施，要有长短、粗细、俯仰的变化。看「业」「荒」二字横画的形态，草书为求简约，部分笔画常用横来代替。「业」的繁体字「業」，上面部件就写成一横，覆盖下面的部分。「荒」字下面的部件也用横来代替。

三、竖法

「荒」字上面的横粗重并与其他笔画相连，底部的横细轻，中间还断开，变化奇特。

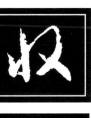
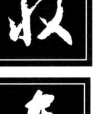

草书的竖起笔多露锋，收笔多出锋，也有少数字是藏锋的，如「梧」字竖的收笔，「极」的繁体字「極」，竖的起笔，都是藏锋。竖是向左带还是右带，要看字的具体情况。「说」的繁体字「說」，言字旁用竖代替，接右边笔画是向右带，向右挑出。「收」字的竖收笔带钩与其他笔画萦带，并与其他较重笔画映衬配合，组成紧凑的结构，紧中有舒。「信」字左旁也是写成竖，与右边的「言」相望。「奉」字的竖是连带左边笔画向左出钩。竖在字中的形态变化也是多样的。

四、撇法

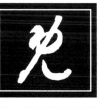
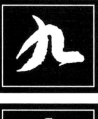
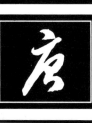

撇的起笔收笔有藏有露。「既」字为藏锋，「九」字为露锋。笔画形态有轻有重，有直有曲。撇多与其他笔画连带，如「唐」字，由横画末端折笔向左下，再折回引出下笔。「勿」字也是笔画连绵，顺势撇出，轻快自然，富于变化。

五、捺法

捺变化较少，大多去掉波势，写成反捺和长点。多露锋起笔，收笔有藏有露，如「史」「效」二字。捺往往与撇相配合，书写时应注意捺在字中的位置，如「父」「夏」二字，捺的位置十分重要，处理不好会影响字的美观。

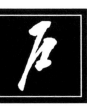
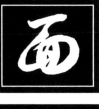

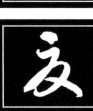

六、折转

折法有方折和圆转之分：「户」字是用方折，「面」字是用圆转。草书运笔多用圆转，左右回旋。「园」的繁体字「園」，第一笔是左回旋，第二笔是右回旋。「飞」的繁体字「飛」，左下是右回旋，右下是左回旋。草书回旋的运笔较多，应注意其大小、粗细、长短、圆曲、巧拙以及钩挑的姿态变化。

七、结字

智永的《草书千字文》是小草，以楷书为基础，较易辨认。其结字极有规矩，而且字字区分。小草简写法不过四个字：连、省、变、符。「连」是把相关笔画连在一起。省是减少原来笔画。变是变化原型，又不失其字。符是运用固定的草书符号。如言字旁、单人旁就用竖挑这一符号代替。其结字特点是笔顺灵活多变，转法明晰连贯，字势开合欹侧得体。

（一）笔顺

因草书运笔的需要，草书的笔顺与楷书的笔顺很多地方是不一样的。如「笔」的繁体字「筆」，下部不是先横后竖，

而是先竖后横；『布』字不是先横后撇，而是先撇后横。『伏』字的横画不是从左向右运行，而是从右向左。『戚』字的笔顺不是先左后右，而是先右后左。『作』字右半不是先上后下，而是先写下边后写上边。『因』字楷书笔顺先进入后关门，而草书是先把下面封住，然后再写里边笔画。因笔顺不同，形成了草字的特殊形态。

（二）减少笔画

减少笔画也是调整结字的重要方式。如『思』字以横代『心』，『右』字以两点代『口』，体势上大下小。『躬』字左右的笔画都简化了，使字左右各占一半。『则』字的右侧两笔用右旋弧代替，使字成上下结构的字势，完全失去了原楷书的字形。

（三）开合得体

《草书千字文》中左右结构的字，多采取上开下合之势，如『诸』『怀』二字，上开下合显出字的动势。『碣』和『汉』的繁体字『漢』，上合下开，显示字的安稳。左中右结构的字，中间略用正势，左右亦有开合的变化，如『衡』『御』等字。

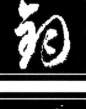
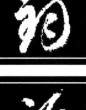
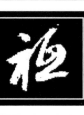
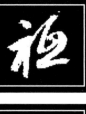
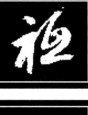
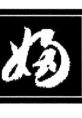
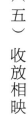
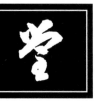

（四）欹侧多变

草书不宜平整，宜于动中求稳，故多采取欹侧之势。「聚」与「华」的繁体字「華」，二字是向左侧，「育」与「习」的繁体字「習」，二字是向右侧。此外字形上下平整也是草书大忌，多采上下不齐之势，如「钧」字左部长右部短，「只」的繁体字「衹」，左低右高，「妇」的繁体字「婦」，上平下不齐，字势欹侧多变，生动活泼。

（五）收放相映

草书得势还须有收有放，收放相映，显示字的险势。如「堂」「璧」二字先放后收，上窄下宽，字形活泼。总之，草书要放得开收得住，二字先收后放，上大下小，字势很险。「集」「劳」收放得宜，字才得势，具有动感。

（六）使转飞动

使转是草书的生命，靠使转增强字的飞动之势。转是指钩环盘行。「州」字是连续画圈，「端」字的右下的盘旋又有与竖相交的提按变化。「辩」字的使转有折转相间的变化。「庭」字中部的使转则与末笔断开。运笔左右回旋时，要

八、艺术特色

纵观《草书千字文》的艺术特点，可用浑厚、劲秀、圆润、古雅来概括。浑厚是朴实深沉厚重，不纤巧，如『勉』字，点画浓于外表，筋力深藏于画中，书写时笔酣墨饱，厚重不肥，深沉稳重，不浮华，不轻率，笔笔实在。劲秀是劲健秀美，如『欢』的繁体字『歡』，运笔忽徐忽疾，富于节奏，笔画瘦劲，多骨微肉，俱有劲秀之美。圆润是圆活丰美，细腻润泽，不粗糙，不狂野，具有圆润的特征。古雅是古朴有前贤的法度，温纯典雅，如『莲』字笔法带有章草遗意，用笔含蓄，在草书欹侧多变中又有端庄平和之态，给人以古朴典雅之感。

如『神』字，笔锋在点画中运行，提按适度，有驻有行，运转灵活，体态丰美，具有圆润的特征。

总之，智永的草书用笔精熟，骨气深稳，形神兼备，用笔结字十分严谨，初学草书从此帖入手，可说是一条正路。

注意字的形态及运笔笔锋的转换与变化。应连与断相互配合，当断则断，以显示草书遒美的字势。

图书在版编目（CIP）数据

草书集唐诗 / 于魁荣编著 . — 北京：中国书店，
2022.1
ISBN 978-7-5149-2781-8

I . ①草… II . ①于… III . ①草书－法帖－中国－古
代 IV . ① J292.34

中国版本图书馆 CIP 数据核字（2021）第 174621 号

草书集唐诗

于魁荣 编著

责任编辑 田 野

出版发行 中国书店

地 址 北京市西城区琉璃厂东街一一五号

邮 编 100050

印 刷 河北环京美印刷有限公司

开 本 880mm×1230mm 1/16

印 张 7

字 数 100千

印 数 1—5000

版 次 二〇二二年一月第一版 二〇二二年一月第一次印刷

书 号 ISBN 978-7-5149-2781-8

定 价 二十八元